KB082191

이토 도요의 어린이 건축학교
伊東豊雄 子ども建築塾

2016년 5월 27일 초판 발행 ◐ 2020년 1월 17일 2쇄 발행 ◐ **지은이** 이토 도요 무라마쓰 신
오타 히로시 다구치 준코 ◐ **옮긴이** 이정환 ◐ **진행도움** 서울시 도시공간개선단 ◐ **펴낸이** 김옥철
주간 문지숙 ◐ **편집** 정은주 ◐ **디자인** 이소라 ◐ **커뮤니케이션** 이지은 ◐ **영업관리** 강소현
인쇄·제책 스크린그래픽 ◐ **펴낸곳** (주)안그라픽스 우10881 경기도 파주시 회동길 125-15
전화 031.955.7766(편집) 031.955.7755(고객서비스) ◐ **팩스** 031.955.7744 ◐ **이메일** agdesign@ag.co.kr
웹사이트 www.agbook.co.kr ◐ **등록번호** 제2-236(1975.7.7)

이 책의 국립중앙도서관 출판예정도서목록(CIP)은 서지정보유통지원시스템 홈페이지(seoji.nl.go.kr)와
국가자료공동목록시스템(nl.go.kr/kolisnet)에서 이용하실 수 있습니다.
CIP제어번호: CIP2016011773

ISBN 978.89.7059.855.0(03600)

이토 도요의
어린이 건축학교

이토 도요·무라마쓰 신·오타 히로시·다구치 준코 지음 | 이정환 옮김

안그라픽스

아이와 어른이 지역의 미래를 함께 고민하다

건축가 이토 도요는 자신의 건축 철학을 전하는 여러 권의 책을
출간했음에도 한국에 번역 출간된 책은 적다.

2014년 한국에 처음으로 번역된『내일의 건축』을 읽고,
건축가의 사회참여를 직접 실천하고 있는 이토 도요의 활동과
생각을 보여주는 책을 한국에 소개하고 싶다는 생각을 했다.

2015년 봄날, 이토 도요 선생께 메일을 보냈다. 일본에서 2014년
12월 출간된『이도 도요의 어린이 건축학교』를 한국에 소개하고
싶으며, 서울시가 운영하는 어린이 건축학교에서 그 내용을
참고하고자 한다는 내용이었다. 곧바로 흔쾌히 허락한다는 답신을
받았다. 그리고 한국어판 번역 출판을 안그라픽스에서 맡아주었다.

2015년 10월19일, 도쿄에 있는 이토 도요의 건축설계 사무소를
직접 방문해 구마모토 아트폴리스 사업, 동일본 대지진 복구사업인
'모두의 집' 등에 관한 이토 도요의 생각과 활동을 들을 수 있었다.
또 현장 방문과 지역 주민과의 대화를 통해 건축가의 사회적 참여,
지역에서 공공 건축물이 가진 역할의 중요성을 확인할 수 있었다.
건축가의 사회에 대한 관심과 애정이 주민들의 의견을 모으고,
그들의 마음을 움직이고, 그렇게 지역을 바꿀 수 있었다.

2016년 다시 봄, 드디어 1년 만에 한국어 번역판을 만나게
되었다. 책을 읽는 내내 그동안 잊고 지냈던 '건축이란
무엇인가?'라는 근본적인 질문을 떠올리게 하는 문장들이
가슴을 뜨겁게 채웠다.

"어린이들과 함께 건축과 지역을 생각한다."

"건축을 통해 자연과 사람을 대하다."

"아이들 스스로 시민으로서 필요한 존재라는 자부심을 가지고 있다."

"아이들이 열심히 집중하는 모습을 보이면 어른들도 진지해진다."

"어른들이 모든 것을 알고 있고 그것을 아이들에게 가르치는
일방적인 교육이 아니라 아이들이 이미 다양한 것을 알고 있고
어른이 그것을 배운다는 자세로 교육을 생각한다."

"기존의 사고방식을 바꾸면 건축은 즐거워진다."

서울시 도시공간개선단은 2014년 '우리가 만드는 한강'을
시작으로 2015년 '남산 숨은 그림 찾기', 2016년 '서울 마실'이라는
주제로 어린이 건축학교를 운영해오고 있다. 이 책을 계기로 새롭게
시작된 서울시의 어린이 건축 교육과 건축가의 사회적 역할에
목마른 많은 이에게 새로운 해답과 도전이 되리라 기대한다.

글 | 김태형(건축가, 서울시 도시공간개선단장)

건축을 통한 교육

감수성이 예민한 어린이들은 일상에서 접하는 환경이나 배움을
통해 자신의 문화적인 독창성을 만들어나간다. 건축은 인간의 삶과
행위를 담는 물리적 환경뿐 아니라 구체적인 형태로 그 시대나
사회의 가치를 나타내는 창의적 과정의 산물로서, 그 자체가
인간의 삶을 표현하는 3차원 텍스트가 된다.

어린이에게 건축에 대한 교육이 필요한 이유는, 어린이의
창의성은 단순한 미학적 상상력이 아니라 일상이 녹아 있는
환경으로부터 배양되기 때문이다.

어린이를 위한 건축 교육은 '건축을 통한 교육Learning through
Architecture'을 의미하는 것으로, 건축에 대한 단순한 지식의 습득이나
만드는 방법을 가르치는 것이 아니라 환경에 대해 건축적 사고로
접근함으로써 그들의 창의적 문제 해결 능력과 사회적 인식 능력을
키워주기 위한 것이다.

일찍이 어린이 건축 교육의 중요성을 인식해온 국제 건축가
연맹에서는 1999년 '건축과 어린이'를 연합 활동 프로그램으로
채택했으며, 2002년에는 어린이의 건축 교육을 위한 지침서를
만들었다. 또한 어린이 건축 교육이 성공하기 위해서는 건축가와
교사 간의 협력의 중요성은 물론 공교육화와 연간 60시간 정도의
건축 교육을 권장하고 있다. 이는 어린이를 위한 건축 교육은
건축의 외연이 아니라 건축이 일반 대중과 소통하고 사회와
연결하는 가교로서 매우 중요한 역할을 하고 있음을 의미한다.

최근 우리나라에서도 학생과 일반인을 대상으로 건축 교육의
중요성을 인식하고 2007년에 건축 기본법 및 건축정책
기본계획(2010년)에서 정책적 과제로 기초 건축 교육이
제시되었으나, 담론 단계에 머물고 있는 실정이다.

　　2002년부터 어린이를 위한 K12건축학교(유치원부터
고등학교 3학년까지의 교육을 의미함)를 운영해온 나는 늘
아이들의 왕성한 호기심과 그들의 상상력에 놀란다. 아이들은
건축이라는 체험 속에서 자신을 표현하고, 자신의 생각을
구체화해간다. 무엇보다도 사물에 대한 태도를 배우고 새로운
삶을 꿈꾸며 즐거워한다. 아이들이 제안하는 도시는 바로 우리가
꿈꿔온 도시의 초상이자 환경으로부터 배운 일상의 재구축
작업이라 할 수 있다. 이토 도요의 말처럼 어린이 건축학교는
어른들의 학습장인 것이다.

　　이토 도요의 어린이 건축학교는 전반기 '집', 후반기
'지역'이라는 주제를 설정하고 1년이라는 긴 호흡을 통해 디자인의
사고 과정(토론, 쓰기, 그리기, 만들기, 답사, 협동, 발표)을
풀어나간다. 이 과정에서 이토 도요는 어린이들의 '감수성'에
주목하고, 단순한 만들기가 아니라 창조의 문제로서 구체적으로
생각하고 만드는 건축적인 사고를 강조한다. 단지 작업과 기술의
문제가 아니라 머리와 손, 몸으로 체득하는 발견과 통합, 응용
그리고 생각을 구체화하는 것이다. 특히, 사회성과 공공성에
주목하고 있는 후반부의 '지역'이라는 주제는 아이들에게 친숙한
환경을 조사하고, 그릴 수 있는 경험과 수단을 가르쳐줌으로써

그들과 밀접한 환경을 평가하고 공간과 시간 속에서 더욱 더 명확하게 미래의 삶을 상상하게 하는 방법은 지역성에 근거한 교육의 중요성을 상기시켜준다.

　　이토 도요가 제안하는 어린이 건축 교육은 그 자신이 이룬 건축 업적을 뛰어넘는 미래에 대한 희망의 메시지로서, 건축가뿐 아니라 교육에 대한 창의적이며 삶 속의 교육을 찾는 부모와 교육자들에게 커다란 울림이 되리라 생각한다. 또한 아이들은 이 같은 건축 교육을 통해 사물을 지각하는 방법을 익히고, 자신의 지적, 시각적, 감각적 감성을 다양한 분야에 활용해갈 것이다.

글 | 홍성천(K12 건축학교 교장, 엑토건축 대표)

1

어린이 건축학교

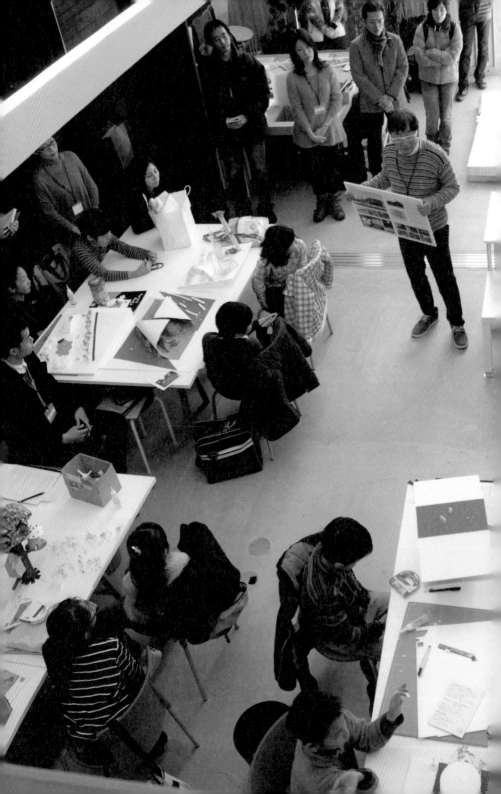

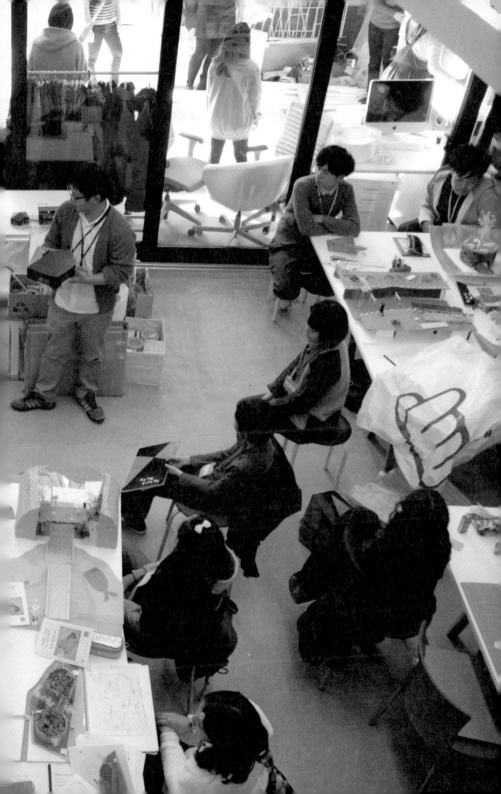

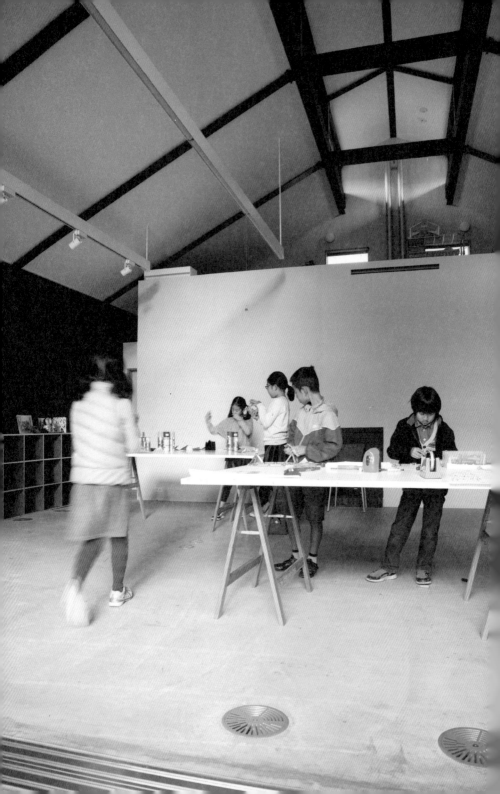

어린이 건축학교

어린이 건축학교는 초등학교 고학년 아이들이 건축과 지역을
공부하는 장소다. 아이들은 1년 동안 격주로 토요일 오후에 도쿄
에비스惠比壽에 있는 스튜디오에서 건축과 관련된 내용을 배운다.

1년 과정 중 전반기의 주제는 '집'이다

아이들은 도면을 그리는 방법, 모형을 만드는 방법, 발표하는
방법 등을 배우면서 '자연과 같은 집'을 설계한다. 별, 산, 파도,
무지개, 불 중에서 마음에 드는 주제를 선택해 상상력을
부풀리며 가슴 설레는 '집'을 생각한다.

후반기의 주제는 '지역'이다

어린이 건축학교가 있는 에비스를 함께 돌아보면서 어느 곳에서
어떤 일을 하면 즐거울 수 있을지 등을 생각하며, 에비스에
활기가 넘칠 수 있는 '지역 건축'을 제안하고 설계한다.

어린이 건축학교의 강사는 이토 도요伊東豊雄, 무라마쓰 신村松伸,
오타 히로시太田浩史다. 그리고 건축 설계에 종사하는 사회인과
건축 전공의 대학생이 조수 역할TA, teaching assistant을 하며, 아이들과
함께 건축과 지역에 관해 생각한다.

이제 어린이 건축학교의 1년을 살펴보자.

상
상
하
다

"저는 줄곧 자연스러운 건축을 만들고 싶다는 생각을 해왔습니다.
어려운 일이겠지만 아이들도 충분히 할 수 있습니다."

이토 도요 씨는 아이들에게 '별, 산, 파도, 무지개,
불 같은 집(자연과 같은 집)'을 만들어보라고 한다.
그런 신기한 집을 정말 만들 수 있을까?

'자연과 같은 집'이 무슨 의미인지 이토 도요 씨의
설명을 들어보자.

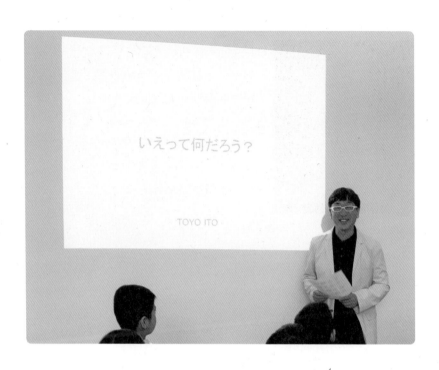

앞으로 1년 동안 건축과 지역에 관해 생각해보자.
전반부의 주제는 '집'이다. 집이란 어떤 곳일까?
모두 함께 '자연과 같은 집'은 어떤 것인지 생각해보길 바란다.

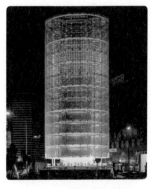

요코하마橫浜 바람의 탑風の塔

별처럼 반짝일 수는 없을까 하는
생각에 사각형 콘크리트 둘레에
거울을 붙이고, 그 바깥쪽에 구멍 뚫린
알루미늄판을 타원형으로 감싸 알루미늄과
거울 사이에 빛을 넣었다. 이 건축물은
배기를 위한 탑이다.

별 같은 | 사진: 신켄치쿠샤新建築社 사진부

그린그린ぐりんぐりん
후쿠오카福岡 아일랜드 시티 중앙공원 그린그린.

평평하고 밋밋한 매립지에 언덕을
만들어보고 싶었다. 연못이 있어
철새도 휴식을 취하러 온다.

산 같은

기후岐阜 미디어 코스모스メディアコスモス
모두의 숲 기후 미디어 코스모스.

얇고 곧은 나무판을 여러 장 겹쳐
지붕을 만들었다. 천장이 구불구불해서
파도처럼 보인다.

파도 같은

말로 표현해본다

불에서 연상되는 단어를 메모지에 적어본다.

흔들거린다.

뜨겁다.

불새

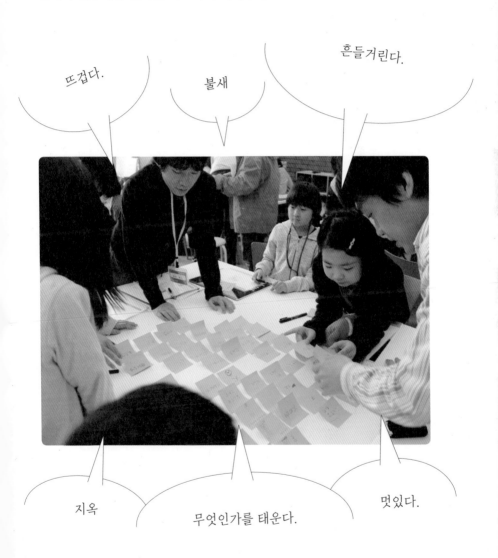

지옥

무엇인가를 태운다.

멋있다.

자연과 같은 집을 그린다

말로 표현한 이미지를 그려본다.

불은 위로 올라가는
이미지이므로 산 위의
5층 건물을 생각했어요.
불처럼 위로 올라가면서
색깔이 바뀌어요.

——불, 후루바야시 리카

물결치는 파도의 느낌을
표현했어요. 밤에는
무지개 색깔로 바뀌어요.

——파도, 사토 모에카

24

불처럼 곡선 모양으로 만들어서 보고 있어도
싫증나지 않게 했어요. 또 지붕 위에서
다양한 일을 할 수 있도록 만들었어요.

———불, 구가 사토시

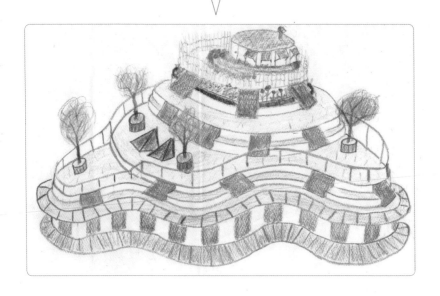

자연에 존재하는 것들을 적절하게 활용하면서
생활할 수 있는 구조를 생각하기 바랍니다.
그것이 형태로 잘 표현되면 좋겠습니다.

——— 이토 도요

발
견
하
다

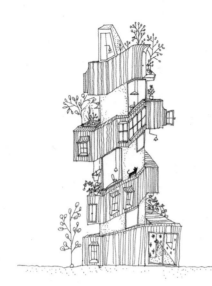

장마철에 햇살이 잠깐 얼굴을
내민 날, 도쿄 야나카谷中에 있는
'이중나선 주택二重螺旋の家'을
견학하러 갔다. 그곳은 어떤 집일까?

이 집을 설계한 오니시 마키大西麻貴 씨와
하쿠다 유키百田有希 씨의 스케치를
보면, 방이 계단이나 복도에 둘러싸인
신기한 구조를 이루고 있다.

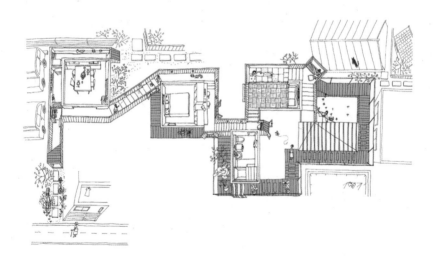

스케치: 오니시 마키+하쿠다 유키 / o+h

오니시 마키 씨의 안내를
받으며 야나카를 둘러본다.

이 근처에는 옛 목조주택이
많아 주민들이 골목에서 화초를
기르거나 여유 있게 시간을
보내는 모습이 고즈넉한 분위기를
연출합니다. '이중나선 주택'은
좁은 골목들이 주택 주변을
빙글빙글 감싸고 있는 듯한
형태를 갖추고 있어요.
── 오니시 마키

어디에 있을까?

아, 이거다!

마음에 드는 장소를 찾아 스케치한다

우와!
(계단을 오르락내리락)

나는 책을 읽는 공간이
마음에 들어.

옥상으로
올라가는 계단이
마음에 들어.

감상을 나눈다

'이중나선 주택'의 1/10의 모형을 만들고 마음에 드는
장소에 작은 인형을 놓는다. 실제 풍경을 머릿속에
떠올리면서 감상을 이야기해본다.

이 복도의 퇴창을 통해
두 공간을 바라볼 수 있었어.

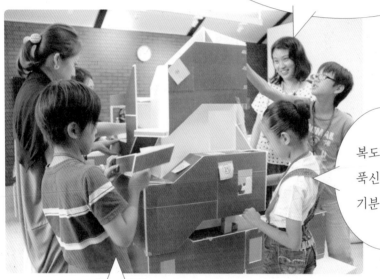

복도의 카펫이
푹신푹신해서
기분이 좋아.

거실에 있는 데이 베드day bed에는
빛이 가득 들어와서 사람들이 좋아할 것 같아.

옥상 테라스의 목재를
이용해 만든 틈이 있는
지붕이 재미있었어.

설계한 사람과 그 집에 사는 사람에게 묻다

마음에 드는 장소는 어딘가요?

1층 주방이 마음에 들어요. 작은아이가 창문으로
얼굴을 내밀고 누나가 돌아오기를 기다려요.

커다란 조명이 없는데 밤에 어둡지는 않나요?

약간 어둡긴 하지만 그게 오히려 좋아요.
책을 읽을 때는 독서용 전등을 켜요.

다양한 크기의 창문이 있는데 어떤 기준으로 정한 것인가요?

창문을 통해 밖을 내다보면 좋을 거 같아 주변의
주택들과 겹치지 않도록 창을 냈어요.

계단을 왜 이렇게 많이 만들었나요?

대지가 작아서 큰 방을 만들기는 어렵지만 구불구불
길게 이어지는 공간을 만들어서 다양한 장소를
즐길 수 있으면 좋겠다고 생각했어요.

안팎의 연결

추적추적 비가 내리는 오늘은 오타 히로시 씨와 함께
'외부와의 연결 방법'을 생각해보기 위해 실제 크기의
창문 모형을 만들었다. 외부의 빛이나 바람, 공기와 냄새가
들어오는 방식에 따라 실내의 느낌은 어떻게 달라질까?

창문과 문을 모두 닫고 전기도 껐습니다. 느낌이 어떤가요?

깜깜해요!

어둠이 무겁게 느껴져요.

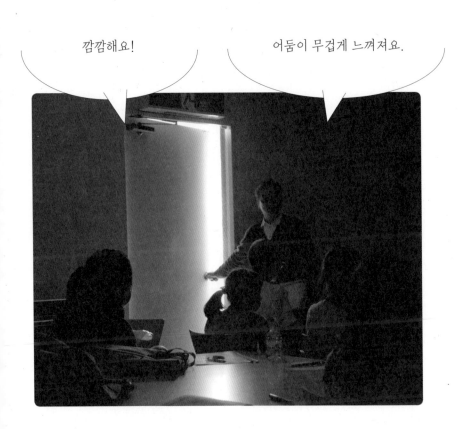

문을 약간 열어보겠습니다. 방 안이 바뀌었나요?

공기가
부드러워진 것 같아요.

차갑고 축축한
바람이 들어왔어요.

빗소리가 들려요.

모형을 제작한다

장지문

커터로 도려내 구멍을 뚫고
한지를 바른다.

다양한 형태의 창문

커터로 도려내 구멍을 뚫고 뒤쪽에서
투명 또는 반투명 판을 붙인다.

색깔이 있는 빛

위아래의 판을 연결하고 반투명 판을
붙인다. 다섯 개의 상자를 조립하고
주위에 노란색 도화지를 붙인다.

빛의 대포

안은 흰색, 빨간색, 파란색, 노란색,
밖은 검은색 도화지를 둥글게 말아
감싼다. 뒤쪽에 투명한 판을 붙인다.

열고 닫기

나무막대를 테이프로 붙인다.

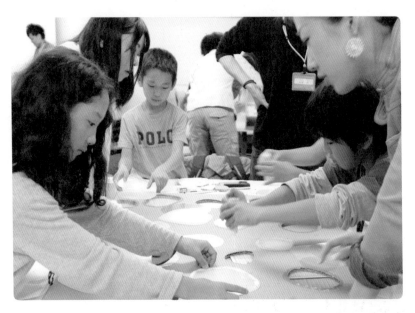

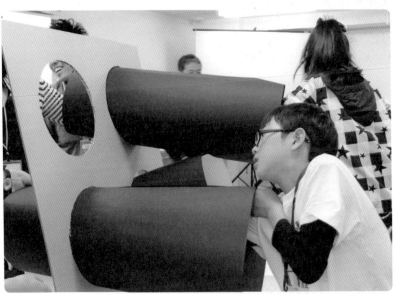

한지를 통해 들어오는 빛이 아름다워.

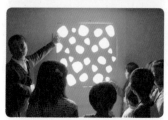

돌이 빛나고 있는 것처럼 보여.

빛이 노란색으로 바뀌었어.

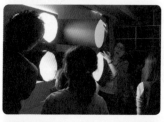

색깔이 다르면 밝기도 달라 보여.

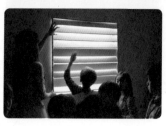

빛뿐 아니라 바람도 들어오고
소리도 들어와.

오늘 만든 창문 모형은 다음 건축물들을 견본으로 삼았다.

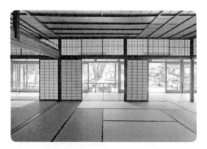

핫쇼칸八勝館 미유키의 방御幸の間, 호리구치
스테미堀口捨巳 | 사진: 아이하라 이사오相原功

길라르디 하우스Casa Gilardi, 루이스 바라간Luis
Barragan | 사진: 스티브 실버맨Steve Silverman

라투레트 수도원Le Couvent de La Tourette,
르 코르뷔지에Le Corbusier | 사진: 미야모토
가즈요시宮本和義

마쓰모토 시민예술관まつもと市民芸術館, 이토 도요

티바우 문화센터Tjibaou Cultural Center,
렌조 피아노Renzo Piano | 사진: 레베카
트리네스Rebecca Trynes

출처: 『INAX REPORT 186』, LIXIL, 2011

석기 시대의 건축가가 되다

오늘은 구조 엔지니어인 가나다 미쓰히로金田充弘 씨가 어린이
건축학교 졸업생들이 모이는 '어린이 건축클럽'에서 '건축의
구조'에 관해 설명한다. 구조란 건축물의 골조를 가리킨다.
'만들고 싶다'는 생각을 실제 형태로 실현하기 위해서는 구조가
매우 중요하다. 따라서 어떻게 해야 튼튼하고 안전하게 만들 수
있는지 진지하게 생각해야 한다. 가나다 씨는 "우선 시험 삼아
실행해보는 것이 중요합니다. 인간 본래의 감각을 믿읍시다."라고
말한다. 옛사람들처럼 손과 몸을 사용해서 주변의 재료로
건축물을 만들어보자.

가나다 미쓰히로 씨가 매달려도 부서지지 않는 골조

자유의 여신상과 아수라상에는 각각의 골조가 존재한다.
자유의 여신상은 내부에 골조가 들어 있지만, 아수라상은
표면 자체가 골조이며 내부는 비어 있다.

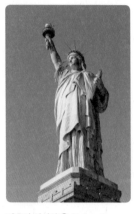

자유의 여신상 ⓒ Ainhoa I.

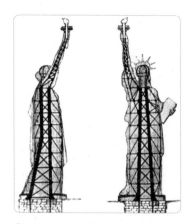

ⓒ Collection Tour Eiffel

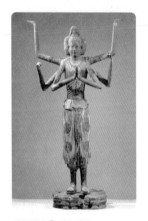

아수라상 ⓒ 아스카엔飛鳥園

덴코후쿠지伝興福寺 십대제자상十代弟像의 심목心木
ⓒ 도쿄예술대학 | 출처:「국보아수라전國寶阿修羅展」
아사히朝日신문사, 2009

대나무는 어떤 소재인가

세로로 쪼갤 수 있다.

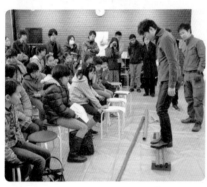

대나무는 튼튼하다?
단단하다?
유연하다?

길게 연결하면
부드럽게 구부러진다.

대나무 골조를 만든다

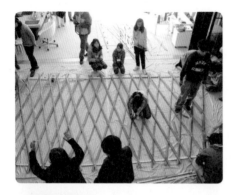

1
쪼갠 대나무를 사다리꼴 형태의
격자 모양으로 늘어놓고
교차하는 부분을 결속 밴드로
묶는다.

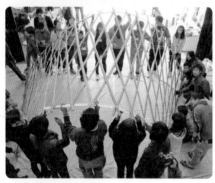

2
한번 세워본다. 아직은
흐느적거려서 안심할 수 없다.

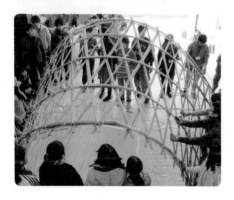

3
양쪽과 중간에 쪼갠 대나무를
덧대어 아치 형태를 보강하자
꽤 튼튼해졌다.

대나무 건축물이 완성되었다

하얀 로프로 대나무 양쪽 끝을 연결하자 잡아주지 않아도
아치 모양이 유지되었다. 로프를 이용해 지붕을 만들고
대나무를 이용해 바닥과 벤치를 만들어서 드디어 완성했다.

구조는 숨은
공로자라는
사실을 알았어요.

눈에 보이지 않는
힘의 흐름을 느꼈어요.

49

지
역
에
서
무
엇
을
할
까

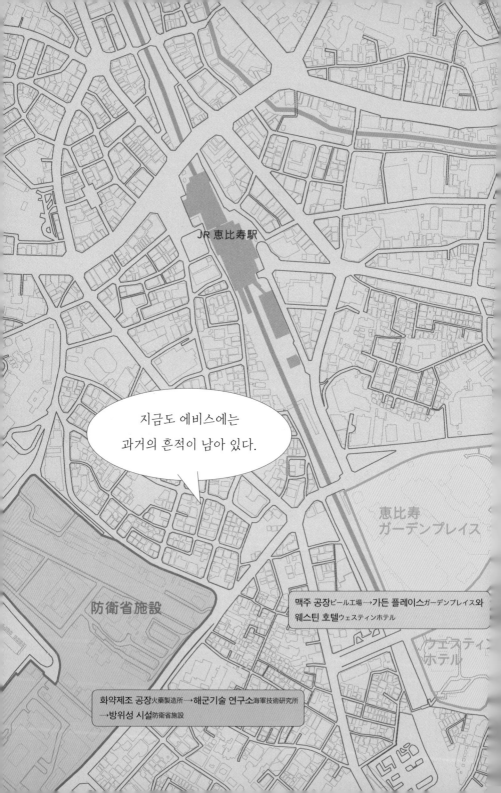

지역의 시간

이제부터는 에비스에 건축물을 만든다. 지역은 다양한 존재가
함께 생활하는 장소다. 무라마쓰 신 씨가 '~와 함께 ~하는
지역'이라는 과제를 냈다. '~와'에 들어가는 것은 '물, 사람-도깨비,
생물, 나무, 언덕'이라는 다섯 가지 주제다. 이 다섯 가지 주제와
잘 어울릴 수 있는 건축물을 생각해본다.
　　에비스라는 지명은 에비스 빌딩에서 따온 것이다. 어린이
건축학교 에비스 스튜디오 주변에는 예전에 맥주 공장과
화약제조 공장, 화약고가 있었다.

**화약제조 공장과 맥주 공장은 어울리지 않습니다. 왜 이곳에
두 공장이 만들어졌을까요?**
지하수가 풍부하고 경사도 적당해서 물레방아를 돌려 화약을
제조하기에 적합했기 때문입니다. 맥주를 제조할 때도
지하수는 빼놓을 수 없는 조건입니다. 그래서 화약제조 공장과
맥주 공장이 만들어지게 되었죠.

어린이 건축학교子ども建築塾
에비스 스튜디오惠比壽 スタジオ

自然教育園

시로카네 화약고白金火藥庫→시로카네 황실소유지
白金御料地→자연교육 공원自然教育園

지역을 탐색한다

어디에서 무엇을 하고 싶은지 적당한 장소를 찾아보자.

편안하게 누워
있기에 좋은 언덕.

언덕 중간의 나선계단.

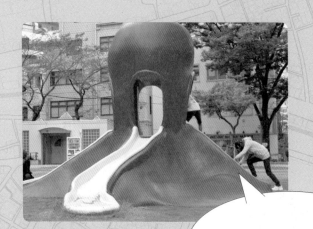

진짜 문어면 재미있겠어요.

좁은 언덕, 계곡 같은 언덕,
뱀처럼 구불구불한 언덕.

도깨비 호텔.

예전에 우물이 있었던 막다른 길.
도깨비가 좋아할 장소.

수면의 반짝이는 빛과 물결을
물속에서 바라보고 싶어요.

나뭇가지 모양이 아름다워요.

벗겨진 나무껍질이
말린 다랑어 조각 같아요.

나무뿌리가 바위에 감겨 있어요.

자전거를 타고 경사가
심한 언덕을 달리고 싶어요.
아니, 날고 싶어요.

잡목의 숲속 도깨비가 되어 진짜
도깨비를 놀래주고 싶어요.

물, 사람-도깨비, 생물, 나무, 언덕과 함께 무엇을 할까?

물웅덩이에 도시가 있어요.
비가 내리면 새로운 물웅덩이로
도시가 이동해요.

커다란 거북이 위에 집을 지어서
함께 돌아다니고 싶어요.

만
들
다
→
생
각
하
다
→
만
들
다

연상하고 실험하다

오늘은 이토 도요 씨가 '타이중 국립 가극원台中國立歌劇院'
'이와누마岩沼 모두의 집みんなの家' '에비스 스튜디오'의 모형을
보여주었다. 건축을 완성하기까지는 스터디 모형study model을
만들어서 생각해봐야 한다. 또 모형을 보여주는 과정을 통해
이제부터 만들 건축물을 사람들에게 전하거나 설명할 수 있다.
우선 자신이 생각하는 이미지를 형태로 만들어보자.

여러 가지 모형을 보여주고 있는 이토 도요 씨

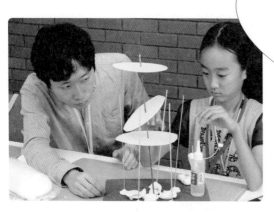

이런 형태가 가능할까?

스타킹을 씌어보면
어떨까?

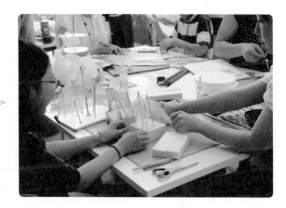

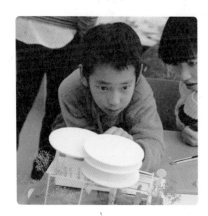

천장이 좀 더 높으면
더 넓어 보일까?

61

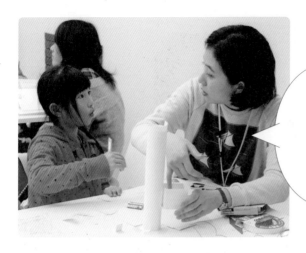

더 좋게 만들려면
어떻게 하면 좋을지
서로 얘기해보자.

소인국의 소인이
되어 모형 안으로
들어갔다고
생각해보자.

여기에 창문이 있으면 좋을지도 몰라.

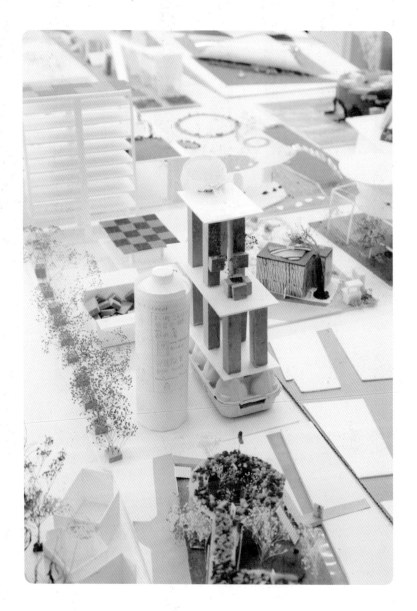

모두의 모형이 완성되었다!

전
달
하
다

프레젠테이션 보드를 만든다

어린이 건축학교의 1년을 마무리하는 발표회가 다가왔다.
아이들은 각자 자신이 생각한 '지역의 건축물'에 대해 발표한다.
많은 사람이 발표회를 구경하러 왔다. 아이들은 기뻐하면서도
긴장하는 듯 보인다. 하지만 긴장할 것 없이 '이런 건축물을
만들고 싶다.' '여기에 이런 것을 하고 싶다.'고 자신의 의견을
있는 그대로 말하면 된다. 아이들은 모형과 프레젠테이션 보드를
보여주면서 결연히 자신의 생각을 설명한다.

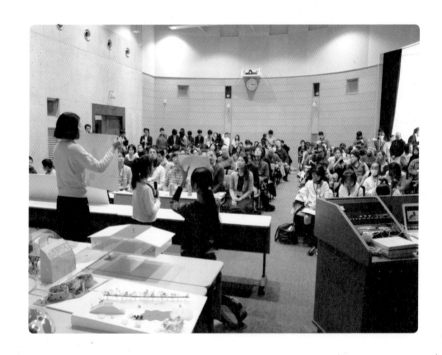

어떤 모형 사진을 보여주면 장점이 전달될까? 어떤 이름을
붙이면 재미있을까? 어떤 색깔, 어떤 문자, 어떤 레이아웃이
분위기를 함께 전달할 수 있을까?

숲길 도서관(생물), 가네 시온

마음도 둥글어지는 집(사람-도깨비), 사사베 료

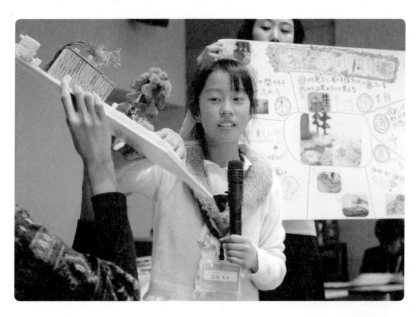

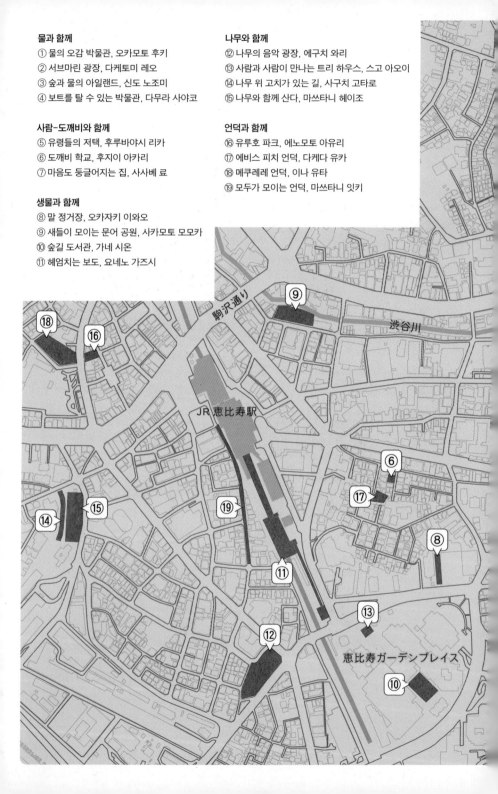

물과 함께
① 물의 오감 박물관, 오카모토 후키
② 서브마린 광장, 다케토미 레오
③ 숲과 물의 아일랜드, 신도 노조미
④ 보트를 탈 수 있는 박물관, 다무라 사야코

사람-도깨비와 함께
⑤ 유령들의 저택, 후루바야시 리카
⑥ 도깨비 학교, 후지이 아카리
⑦ 마음도 둥글어지는 집, 사사베 료

생물과 함께
⑧ 말 정거장, 오카자키 이와오
⑨ 새들이 모이는 문어 공원, 사카모토 모모카
⑩ 숲길 도서관, 가네 시온
⑪ 헤엄치는 보도, 요네노 가즈시

나무와 함께
⑫ 나무의 음악 광장, 에구치 와리
⑬ 사람과 사람이 만나는 트리 하우스, 스고 아오이
⑭ 나무 위 고치가 있는 길, 사구치 고타로
⑮ 나무와 함께 산다, 마쓰타니 헤이조

언덕과 함께
⑯ 유루호 파크, 에노모토 아유리
⑰ 에비스 피치 언덕, 다케다 유카
⑱ 메쿠레레 언덕, 이나 유타
⑲ 모두가 모이는 언덕, 마쓰타니 잇키

駒沢通り
渋谷川
JR 恵比寿駅
恵比寿ガーデンプレイス

東京メトロ
広尾駅

有栖川宮記念公園

明治通り

外苑西通り

首都高速2号目黒線

린이 건축학교
비스 스튜디오

모두의 에비스 지역

에비스의 여기저기에 아이들이 제작한 건축물이 있다.
즐겁고 활기 넘치는 에비스의 모습을 상상할 수 있었다.
언젠가 정말로 실현된다면 좋겠다.

N

0 100 200m

모두의 에비스 모형

물과 함께

물의 오감 박물관, 오카모토 후키

서브마린 광장, 다케토미 레오

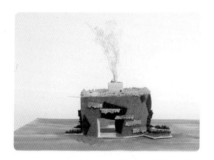

숲과 물의 아일랜드, 신도 노조미

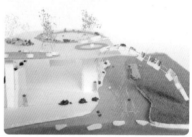

보트를 탈 수 있는 박물관, 다무라 사야코

사람-도깨비와 함께

유령들의 저택, 후루바야시 리카

도깨비 학교, 후지이 아카리

마음도 둥글어지는 집, 사사베 료

생물과 함께

말 정거장, 오카자키 이와오

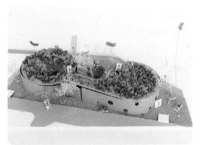

새들이 모이는 문어 공원, 사카모토 모모카

숲길 도서관, 가네 시온

헤엄치는 보도, 요네노 가즈시

나무와 함께

나무의 음악 광장, 에구치 와리

사람과 사람이 만나는 트리 하우스, 스고 아오이

나무 위 고치가 있는 길, 사구치 고타로

나무와 함께 산다, 마쓰타니 헤이조

언덕과 함께

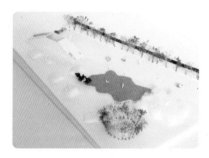

유루호 파크, 에노모토 아유리

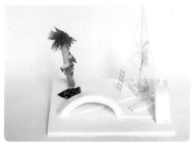

에비스 피치 언덕, 다케다 유카

메쿠레레 언덕, 이나 유타

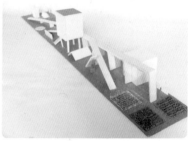

모두가 모이는 언덕, 마쓰타니 잇키

'무언가와 함께'라는 마음이 건축으로 연결되는 것은 멋진 일이라고
생각합니다. 따뜻한 느낌이 들어서입니다. 이곳은 어린이 학교지만
사실은 우리 어른들이 학습하는 장소인지도 모릅니다. 우리가
깨닫지 못하는 것 보지 못하는 것 듣지 못하는 것을 그림으로
그리거나 모형으로 만드는 아이들의 모습을 보고 저 자신도 좀 더
민감해져야겠다는 생각이 들었습니다.
—이토 도요

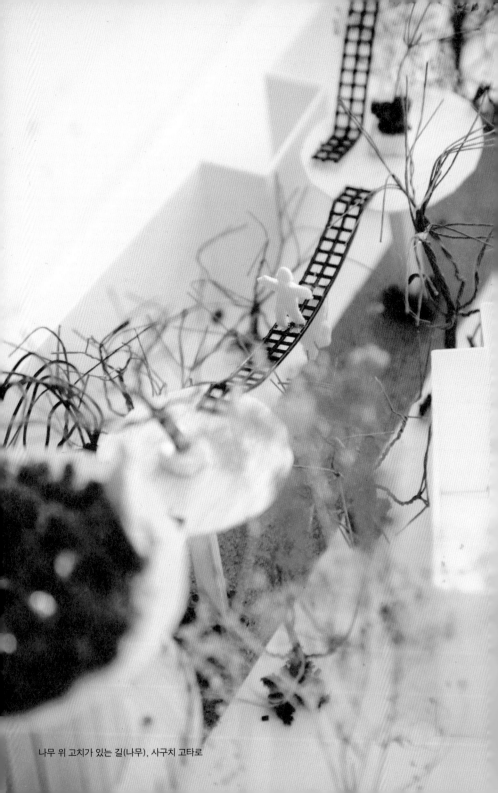

나무 위 고치가 있는 길(나무), 사구치 고타로

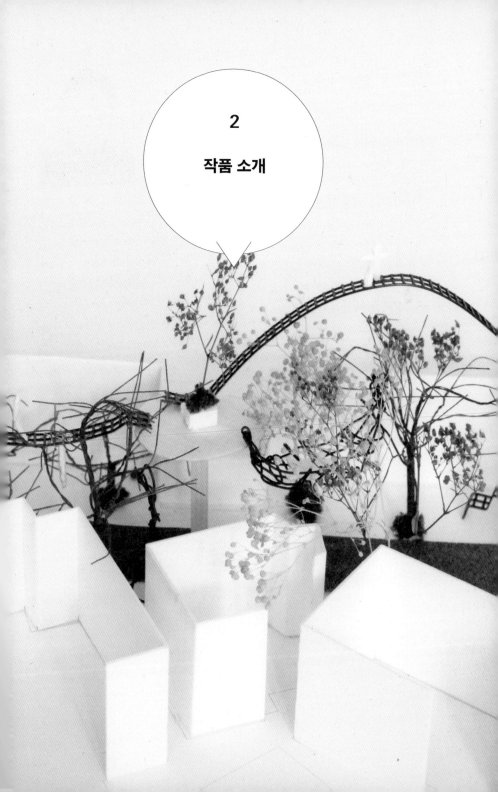

2

작품 소개

사구치 고타로

도쿄 무사시노武藏野 | 초등학교 4학년

나무 위 고치가 있는 길

자기 소개

스페인 여행을 갔을 때 가우디Antoni Gaudi의 '사그라다 파밀리아Sagrada Familia'를 보고 저도 건축가가 되고 싶다고 생각했어요. '태양의 탑太陽の塔'을 설계한 오카모토 다로岡本太도 좋아해요. 어린이 건축학교에서 공부하면서부터 건축물을 보면 왜 이런 건축물을 생각하게 되었는지, 건축가의 의도를 상상하게 되었어요. 창문과 관련된 수업에서 모형을 만드는 과정이 정말 재미있어요. 칸이 나뉘지 않고 자연스럽게 연결되는 공간은 작아도 넓은 느낌을 줘서 마음에 들어요.

작품 설명

나무에 매달린 커다란 고치 안에서 책을 읽거나 놀 수 있어요. 고치 틈새로는 나뭇가지 사이로 내리비치는 햇살이 들어오고 바람도 들어와요. 나무줄기를 타고 고치로 올라가요. 떨어지는 게 무섭지 않다면 나무줄기에 매달려서 마음껏 놀아도 돼요. 고치는 잠버릇이 나쁜 사람이 사용하고 해먹은 잠버릇이 좋아서 자면서 떨어지지 않을 사람이 사용해요.

어머니 말씀

긴카쿠지金閣寺를 구경하고 싶다며 데려가 달라고 할 정도로 고타로는 공작을 좋아하는 아이예요. 그래서 건축학교에 다니게 해보았어요. 지금은 예술적인 것, 유기적인 것에 끌리는 것 같아요. 이 건축학교는 커다란 과제를 주고 자유롭게 생각하게 한다는 점이 마음에 들어요. 일반적으로는 사용하지 않는 재료로 모형을 만드는 모습이 즐거워 보이고, 여러 가지 이야기를 듣거나 건축물 견학을 가는 경험을 통해 고타로의 시야가 훨씬 넓어진 것 같아요.

나무 위 고치가 있는 길

나무와 함께 잠든다(독서한다)

나무에 매달린 커다란 '고치' 안에서 책을 읽거나
자유롭게 놀 수 있다는 것이 최고의 장점.
고치의 틈새로 햇살과 바람이 들어온다.

실제 모습

사실은 이런 느낌

- 덥지도 춥지도 않다.
- 나뭇가지 사이로 비치는
 햇살이 상쾌하다.
- 바람을 느낄 수 있다.

모형 모습

입구

나무 위로 올라가는 입구.
안에는 나선계단이 있어
계단을 올라가면서 책을
고를 수 있다. 천창을 통해
햇살이 들어온다.

고치

식물성 섬유로 이루어져 있는 구체.
내부는 바람이 잘 통하고 채광도 좋아
쾌적한 공간을 연출한다.

케이블

기둥과 기둥을 연결하는 다리.
식물성 끈으로 만들어져 있다.
매우 튼튼하다.

기둥

케이블을 지탱하는 기둥. 이 기둥을
통해 고치 안으로 들어간다. 아래는
드나들기 쉽도록 폭을 좁게 만들었고
위는 올라가기 쉽도록 넓게 만들었기
때문에 버섯 모양을 하고 있다.
위쪽 한가운데에는 나무가 자라 있다.

지카키요 다이치

사이타마埼玉 도코로자와所澤 | 초등학교 6학년

8자 모양 도그 스트리트

자기 소개

레고 조립을 좋아해요. 아버지가 권해서 이 건축학교에 다니게 되었어요. 처음에는 그냥저냥 다녔는데 주택 모형을 만들기 시작하면서 재미를 느꼈어요. 모두와 함께 무언가를 만들어간다는 것이 좋아요. 선생님들이 여러 가지를 가르쳐주셔서 아이디어도 많이 떠올랐어요. 저는 천장이 높은 공간이 뭔가 안정감이 있어서 좋아요. 마지막 발표회 때 너무 긴장을 해서 설명을 제대로 하지 못한 게 아쉬워요. 열심히 연습했는데 말이죠.

작품 설명

시부야渋谷 역 근처에 있는 미야시타宮下 공원에 사람과 개와 새들이 모이는 장소를 만들었어요. 8자 모양을 하고 있어서 사람과 개들이 멈추지 않고 계속 달릴 수 있어요. 8자 모양이 교차하는 지점은 사람과 사람, 개와 개가 만나는 장소로 심벌 트리를 심어서 기분 좋은 나무그늘을 만들었어요.

아버지 말씀

얼마 전 아파트에서 단독주택으로 이사 온 뒤 주택이 생활에 큰 영향을 끼친다는 사실을 실감했어요. 그래서 다이치도 건축을 공부하면 좋겠다고 생각해서 건축학교에 다니게 했지요. 마지막 발표회에서 상을 받은 것은 다이치의 자신감에 큰 도움이 되었을 거로 생각해요. 저 역시 우리 아이의 직감 능력을 깨달을 수 있는 기회가 되었고요. 또 다이치와 함께 건축학교에 다닌 1년 동안은 저와 아이에게 무엇과도 바꿀 수 없는 소중한 시간이었어요.

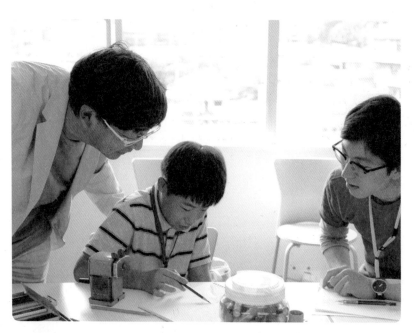

8の字ドッグストリート
一人と犬と鳥 とつどう場所一

1 8자 모양이기 때문에 사람은 물론이고
 개들도 멈추지 않고 계속 달릴 수 있다.

2 열매가 열리는 나무를 심어 새들을 부른다.

3 암벽등반뿐 아니라 암벽등반을 한 뒤
 트리 하우스에 들어갈 수 있다.

4 개들이 물놀이를 할 수 있다. 개나 새들이
 물을 마실 수 있는 폭포를 만든다.

5 8자 모양의 교차로는 사람과 사람, 개와
 개가 만나는 장소다. 교차로에 있는
 심벌 트리가 선선한 그늘을 만들어준다.

1
8자 모양 보도
개들이 쉬지 않고
계속 달릴 수 있다.

작은 언덕

작은 언덕
개들이 오르내리면서 운동한다.

2
벚나무, 푸조나무, 피라칸사 등

3
트리 하우스
암벽등반을 해서 들어간다.

4
개가 물놀이를 하거나
물을 마실 수 있다.

그 터널
들이 모여 뛰논다.

5
심벌트리

암벽등반

벤치

휴게소

구로이와 나나미

도쿄 | 초등학교 5학년

푸카바나Pukabana

자기 소개

엄마가 건축가라서 엄마의 일을 이해하는 데 도움이 될 거라는 생각에
이 학교에 다니기 시작했어요. 저는 지금 수영, 영어, 서예, 댄스 등 다양한 것을
배우고 있어요. 건축학교 수업 중에서도 주택 견학을 하는 시간이 정말 즐거웠어요.
욕실이 유리로 만들어진 집도 있다니, 정말 깜짝 놀랐어요. 건축학교에서 공부를
한 뒤에는 디자인된 공간과 그렇지 않은 공간의 차이를 알 수 있게 되었어요.
공간이란 건 중요하므로 효과적으로 사용해야 한다는 생각이 들어요. 엄마를
보고 있으면 건축가는 힘이 많이 드는 것 같아서 저는 그래픽 디자인이나
제품 디자인과 관련된 일을 하고 싶어요.

작품 설명

시부야 역 근처에 생화 갤러리와 꽃으로 이루어진 수족관을 만들었어요.
들판에 피어 있는 꽃을 상상해봤어요. 대지 안에 있는 연못을 그대로 이용했어요.
연못 한가운데에는 슬로프가 있어서 벽에 피어 있는 꽃들을 관람하면서
올라갈 수 있어요. 위쪽에서는 천장의 스테인드글라스를 통해 아름다운 빛이
들어와요. 빛은 연못에 반사되어 벽에도 반짝반짝 비쳐요.

어머니 말씀

나나미는 창의적인 일에 적성이 맞는 거 같아서 좀 더 창의적인 활동을
해보면 어떨까 하는 생각에 이 건축학교에 보냈어요. 즐겁게 만들고 생각하는
과정을 거치면서 자기 주변의 환경을 의식하는 능력을 갖추면 좋겠다고
생각했어요. 자신에게 책임을 지고 적극적으로 의견을 이야기할 수 있는
그런 사람이 되면 좋겠어요.

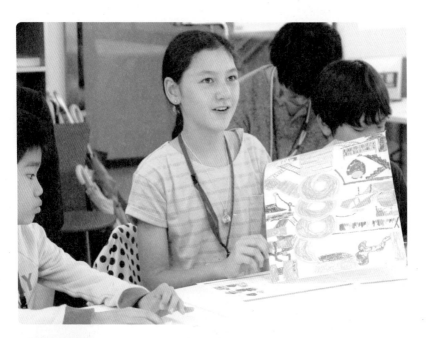

푸카바나 — 물속 꽃 수족관

방문객

-꽃을 전시하는 사람
 자기가 만든 것을 다른 사람에게 보여줄 수
 있고 부담 없이 전시할 수 있다.
-부담 없이 방문하는 사람
 이 넓은 대지를 정원으로 바꾸었다.
 느긋하게 휴식을 즐길 수 있고,
 같은 생각을 가진 사람들이 모인다.

저기, 저도 좀
쉴 수 있을까요?

아, 기분 좋다.
너무 편해.

대지 이용

넓은 정원은 사계절을 느낄 수 있도록
여러 종류의 꽃을 심었다. 원래 있던
오래된 연못을 이용해 수중식물을 심었다.

대지

여기에는 오래된 연못이 있다.
연못 위에 입체 사다리를 띄워
형형색색 꽃을 키우는 등 연못을
효과적으로 이용한다.

푸카바나를 시부야에 만들면

좋은점 1: 빌딩이 많은 시부야에 꽃들이 무성해진다.
　　　　→ 환경친화적이다.

좋은점 2: 사람들이 휴식하는 장소가 되고
　　　　교류의 장소가 된다.
　　　　→ 마음에 생기가 넘치고 다른 사람과
　　　　생각을 교환할 수 있다.

시부야에서만 할 수 있는 일

다음 특징을 살려 사람들에게 도움이 된다.

특징 1: 사람들과 생각을 교환할 수 있다.
특징 2: 혼잡한 환경에서 벗어나 안정감을 얻는다.

푸카바나 베스트

-이중으로 된 공간
　이유: 밖에서는 물과 녹음을 느낄 수 있고
　안에서는 꽃의 아름다움을 느낄 수 있다.

-사계절
　이유: 사계절을 느낄 수 있다.

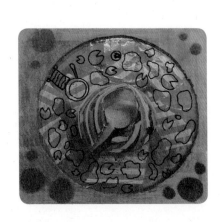

사카모토 모모카

지바千葉 마쓰도松戸 | 초등학교 6학년

새들이 모이는 문어 공원

자기 소개

그림과 공작을 잘해요. 집에서 학교까지는 전철로 한 시간 반 정도 걸려요.
어릴 때부터 집 그리는 걸 좋아했어요. 주택 전단지에 소개되어 있는 도면을 보고
이런 것이 집이구나 하고 생각했는데, 이 건축학교에서 공부하면서 집에도
다양한 종류가 있다는 사실을 알았어요. 저의 아이디어를 부풀려 자유롭게
집을 지어도 된다는 사실도 배웠어요. 모형을 만들면 상상력이 부풀어 오르고
직접 만들어보고 싶다는 생각이 더욱 커져요. 언젠가 제가 생각한 집을 그대로
지어보고 싶어요.

작품 설명

시부야 강 옆의 문어 공원에 새들과 사람이 모이는 건물을 생각했어요.
지친 철새가 이곳에서 휴식을 취해요. 새들이 들어오기 쉽도록 나무 색깔과 같은
갈색을 선택했어요. 또 문어 공원을 좋아하는 사람들을 위해서 지금 있는
문어 미끄럼틀은 그대로 남겨두었어요. 새들과 사이좋게 지내고 싶어서
이런 작품을 만들었어요.

아버지 말씀

모모카는 초등학교 2학년 때부터 커서 건축가가 되고 싶다고 해서 건축 관련
공부를 할 수 있는 곳을 찾고 있었어요. 이 건축학교에서 자신의 생각을 자연스럽게
표현하는 방법을 배운 것 같아요. 자유로운 발상을 형태로 표현하는 과정을
되풀이한 것이 도움이 되지 않았을까 싶어요. 건축학교에 오는 날이면 모모카는
늘 들떠 있었어요.

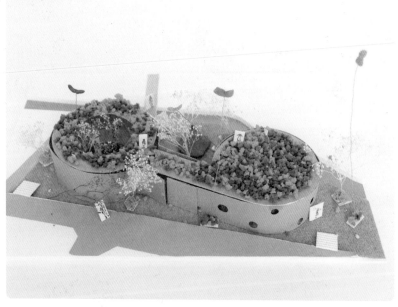

새들이 모이는 문어 공원

사람 눈높이의 카메라

이것은 시부야 강에서 본 경치다. 붉은 것이
문어 미끄럼틀이다. 하얀 계단을 이용해 위로
올라가면 많은 식물과 새를 만날 수 있다.
벽의 구멍은 새가 들어올 수 있는 구멍이다.
새들과 함께 놀 수도 있다.

위에서 본 그림

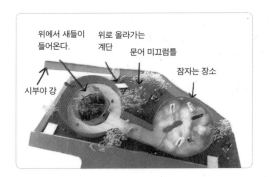

위에서 새들이
들어온다.

위로 올라가는
계단

문어 미끄럼틀

잠자는 장소

시부야 강

나무를 상상해서 만든 도시라
숲 속에 있는 느낌

철새와 사람이 하나의 건물 안에 모이는 장소다. 지친 새들은 휴식의 장소로, 사람들은 만남의 장소로 이용한다.

새들 눈높이의 카메라

새들의 하루

사람과 새가 모두 들어올 수 있는 공간으로 위쪽이 개방되어 있어 새들이 자유롭게 들어온다.

왔을 때 아침

점심 저녁

후지이 아카리

도쿄 스기나미杉並 | 초등학교 4학년

도깨비 학교

자기 소개

단순한 '집'이 아니라 '숲 같은 집'처럼 독특한 집을 생각할 수 있어서 즐거웠어요.
테이블을 둘러싸고 모두 함께 모여 각자의 모형을 만들었는데, 그 과정에서
다른 친구들의 방식을 따라 해볼 수도 있어요. 어릴 때부터 빈 상자를 잘라서
가구처럼 꾸며보는 등 모형 제작을 좋아했어요. 전에는 눈에 보이는 것만
생각했는데 건축 학교에서 공부한 뒤부터는 그 안에서 생활하는 사람은 어떻게
느끼는지를 생각하게 되었어요.

작품 설명

도깨비와 사람이 서로를 배우고 함께 뛰어놀 수 있는 장소예요. 도깨비를 타고
하늘을 날 수도 있어요. 사람과 도깨비가 모두 즐겁게 살아요. 눈여겨볼 부분은
벽이 흰색으로 도깨비 형태를 이루고 있다는 점이에요. 두둥실 떠 있는 듯한
느낌이 도깨비에게도 어울린다고 생각했기 때문에 지점토를 사용했어요.

아버지 말씀

집이란 무엇일까라는 심오한 주제를 아이들과 함께 생각하는 이토 도요 선생님의
모습은 우리 부모의 눈에도 신선하게 비쳤어요. 큰 주제를 제시해서 아이들의
자유로운 발상 능력을 끌어내주는 과정도 좋았어요. 착상에서부터 모형 제작까지
직접 참여한다는 체험은 평생 아이의 기억에 남겠지요. 아카리는 앞으로도
순수하게 자기다움을 표현하는 사람이 되기를 바라요.

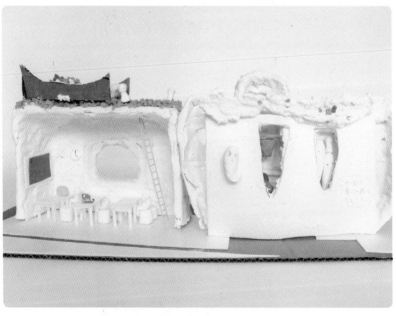

도깨비 학교 — 도깨비와 인간 사이의 벽을 느끼지 않는 장소

뒤쪽 모습

2층(옥상) 정원에서 마음껏 뛰놀 수 있다. 주변에 잔디를 깔았다. 여기에서는 도깨비를 타고 하늘을 날아다닐 수도 있다.

편히 쉴 수 있는 장소의 풍경

건물 소개

－서로를 이해하고 좋은 관계를 만들어
도깨비와 사람의 경계를 없애는 장소다.

－이 건물은 조용한 곳에 있고 건물 자체도
하얀색이라서 안정감이 느껴진다.

－벽을 도깨비 형태로 만든 이유는
도깨비들이 편안함을 느끼도록 하기 위해서다.

間の間の
壁を感じない場所～

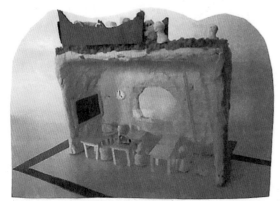

자세히 보면

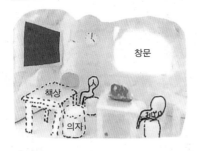

창문

책상

의자

사람과 도깨비가 쉴 수 있는 장소.
의자와 책상, 벽 등을 하얀색으로 했다. 이곳은
사람과 도깨비가 서로를
좀 더 이해하기 위해 수업을 받는 장소다.
2층으로 올라가는 사다리도 있다.

옥상에서 내려다본 풍경

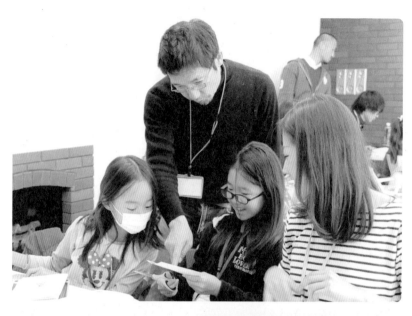

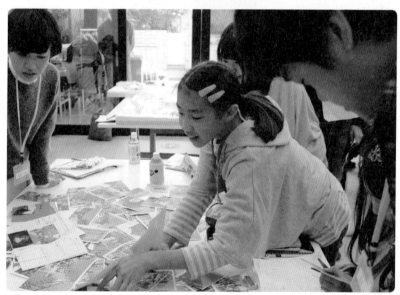

여기까지의 내용은 2011년부터 2014년까지의 어린이 건축학교 활동을 재구성했다.

3

구체적으로 생각하고 만드는 힘

이토 도요 어린이 건축학교가 출발한 지 3년 반이 지났습니다.
어떤 보람을 느끼시나요?

이토 도요 | 처음에는 어떤 결과가 나올지 몰라 막연한 생각으로
시작했습니다. 미술관에서 몇 차례 1일 어린이 워크숍을 해본
경험을 통해 감수성이 풍부한 11세부터 13세 정도의 아이들과
함께 1년 동안 건축에 관해서 진지하게 생각해보자고 마음먹었던
것이 계기였죠.

3년 반 동안 진행해오면서 큰 보람을 느낀 동시에 초등학교
고학년이라는 시기가 아이들의 성장에 매우 중요하다는 사실을
새삼 느꼈습니다. 이 시기는 풍부한 감수성과 이성적인 부분이
함께 갖추어지기 때문에 재미있는 발상을 할 수 있어요.

건축학교에서는 전반기에 '집'에 대한 수업이 10회, 후반기에
'지역의 건축'에 대한 수업이 10회 편성되어 있습니다. 1년 동안
지속하면서 아이들이 스스로 생각하고 만들어가는 과정을 직접
지켜볼 수 있다는 점이 즐거웠습니다. 또 지난 3년 반 동안의
활동을 통해 우리 어른도 많은 반성을 할 수 있었고 커리큘럼도
충실해졌습니다. 무엇보다 아이들이 그 커리큘럼에 잘 따라와주고
있어요. 2년 동안 다니고 있는 아이들이 전체 수준을 끌어올려주기
때문에 학교 자체도 빠른 속도로 진화하고 있습니다.

교육 분야에는 '10세(11세)의 장벽'이라는 말이 있습니다.
구체적인 것을 다루었던 수업 내용이 초등학교 3, 4학년 시기부터
분수나 문법 문제 등 추상적인 개념을 다루면서 공부를 따라가지

못하는 아이가 나타난다고 하더군요. 이 시기는 아이들의
성장과 발달에서 가장 큰 변화기예요. 그런 의미에서 건축은
계단이나 창문이라는 기본 요소와 목재나 콘크리트 같은 재료로
만든다는 구체적인 요소, 그리고 선이나 면이나 형체라는
기하학이나 기분이 좋다는 식으로 언어로 표현할 수 있는
추상적인 요소도 함께 갖추고 있죠. 그러므로 구체적인 세계에서
추상적인 세계로 비약하는 시기의 아이들에게 건축적인 체험은
잘 어울린다고 생각합니다.

지난번에 건축학교를 방문했을 때 주택 모형을 만드는 수업을
지켜봤습니다. 아이들에게 "멋진 모형인데 이 건축학교에서
생각한 거니?" 하고 물어보았더니 "집에서도 계속 생각하다가
학교에 와서 생각한 걸 만들어보는 거예요."라고 대답한 아이들이
몇 명 있었습니다. 한 가지 주제를 집중적으로 생각하는 것도
아이들에게는 귀중한 체험이 되겠죠?

이토 | 그럴 수 있겠죠. '집'이라는 과제를 통해 아이들 각자의
상상력을 가능하면 더 풍요롭게 만들기 위해 노력하고, '지역의
건축'을 통해 어떤 환경에 어떤 콘텍스트로 건축물이 놓이는지
생각하게 합니다.

처음에는 미국의 어린이용 건축 교육 교과서를 참고 삼아
지붕, 벽, 바닥, 창문, 계단이라는 기본 요소를 가르치는 방법을
검토했습니다. 특히 남자아이는 자기만의 영역 같은 것을 생각하기
때문에 우선 다른 사람과 함께 살고 있다는 사회성을 가르쳐야
한다는 생각도 했습니다. 하지만 2013년부터는 전반기에 우선

아이들의 감수성과 이미지를 부풀리는 데에 집중한다는 식으로
목표가 분명해졌습니다.

　일반 학교에서는 이미지를 부풀리거나 하는 능력을 배우기
어렵습니다. 건축은 문자 그대로 입체적이고 다면적인 세계입니다.
풍부한 이미지를 그리면서 건축을 생각하는 과정을 거치면 그림을
그리는 데에도 영향을 미치고 문장을 쓰는 방법도 달라져요.
또 내부세계에 은둔하기 쉬운 현대 사회의 아이들이 외부를 향해
마음의 문을 여는 데에도 도움이 된다고 생각합니다.

일본에서도 많은 지지자를 얻고 있는 슈타이너Steiner 교육이나
레지오 에밀리아Reggio Emilia 교육 등에서는 메르헨märchen이나
판타지라는 표현을 이용해서 아이들의 감성이나 상상력을 그림이나
언어, 댄스 등으로 표현하는 방식을 매우 중요하게 생각합니다.
반면, 일본의 교육은 지식을 주입할 뿐 공상하거나 표현하는
즐거움을 전하는 경우가 적다는 느낌이 드는데요.
이토 Ⅰ 그건 어른들의 세계에서도 마찬가지입니다.

이미지를 떠올리기 위한 주제로 별, 산, 파도 같은 자연적 요소를
제시하는 방식도 독특해요.
이토 Ⅰ 이 과제를 두어 차례 실행해보았더니 우리가 상상하지
못한 세계를 아이들이 그려주더군요. 정말 감격했습니다.
저도 자연을 메타포로 형태가 될 수 없는 것들을 통해
건축을 생각하는 경우가 있습니다. 아이들 역시 그런 생각을

할 수 있도록 유도하고 있는데 그들의 그림은 그야말로
자유분방합니다.

주제별로 그룹을 나누고 각 그룹에 TA가 붙어서 아이들과 함께
커다란 테이블에 둘러앉아 작업하는 모습을 볼 수 있었어요.
그 모습에서 아이들이 건축을 배우는 장소를 만드는 데 많은
연구를 기울였다는 걸 느낄 수 있었습니다.

이토 | 그룹의 효과는 큽니다. 그룹 안에 이미지가 풍부한 아이가
한 명 있으면 그 아이가 모두를 이끌기도 합니다. 나이도 지역도
각기 다른 아이들이 하나의 테이블을 둘러싸고 서로 영향을
주고받으면서 각자의 아이디어를 생각해내는 일이 잘 도출되고
있다고 생각합니다. 그림은 그릴 수 있어도 그것을 바탕으로 모형을
제작하는 것은 쉬운 일이 아닙니다. 우리 같은 건축가도 이미지를
모형으로 만들려는 순간 뭔가 재미를 잃기 십상인데 다행히
아이들이 잘해주고 있습니다. TA도 최선을 다해 지도하고 있고요.

제로 상태에서 시작해서 반 년 만에 결과물을 만들어낸다는 것은
아이들에게 꽤 힘든 작업이 아닐까 싶은데요. 특히 요즘 아이들은
한 가지 주제를 가지고 오랜 시간 시행착오를 거치면서 완성해가는
체험을 할 기회가 거의 없잖아요. 아이들의 의욕을 어떻게
유지해주시나요?

이토 | 되도록 비판하지 않도록 노력하는 것이라고 말해야 할까요.
처음에는 "잘했다, 잘했다." 하고 칭찬만 했어요. 그런데

최근에는 잘못된 부분이 있으면 "이건 잘못된 것 같다."라고
분명하게 말하고 있습니다.

아이들은 직감적이니까 무조건 칭찬하는 것보다는 엄격하더라도
솔직하게 잘못을 지적해주는 방법이 좋을지도 모르겠네요.
아이들을 교육할 때 특별히 신경 쓰는 부분이 있으신가요?
이토 | '둥실둥실'이나 '두근두근' 같은 의태어를 사용하면
아이들에게 내용을 전하기 쉽습니다. 아이들뿐 아니라 대부분의
여성이 평소 이런 감각적인 언어로 말해요. 그래서인지 여성들의
대화는 활기가 느껴져요. 반면 남성은 아무래도 객관적이고
논리적인 언어에 얽매이게 됩니다. 아침에 애완견을 데리고
산책하는 모습을 봐도 알 수 있어요. 여성은 애완견에게
미소를 지어 보이는 등 감정을 표현하지만, 남성은 아무런
표정도 없어요. 너무 건조하다는 느낌이 듭니다.

건축학교에 다니고 있는 남자아이들에게도 그런 경향이 있나요?
이토 | 감수성은 있는데 그것을 적절하게 드러내지 못하는 경우가
있습니다. 하지만 1년이라는 시간 동안 꽤 많은 변화를 보입니다.
지금 다니고 있는 초등학교에서 이 학교로 전학오고 싶다고 말하는
아이도 있습니다.(웃음)

각자가 좋아하는 것을 마음껏 해볼 수 있다는 대안학교 같은
분위기가 느껴져요. 또 어른들이 직접 아이들을 상대하면서

서로 진지하게 결과물을 만들어낸다는 것이 인상적이에요.

이토 | 저는 가르친다기보다 함께 생각한다는 마음으로
아이들을 대하고 있습니다. 아이들은 반응이 직접적이고 생각이
구체적입니다. 자신이 좋다고 생각하면 즉시 받아들이고 싫은 것은
싫다고 분명하게 말합니다. 전체성 안에서 논리적으로 생각하지
않는다는 점이 마음에 듭니다.

자신이 좋아하는 것을 주저하지 않고 선택하는 예리함을 갖추고
있다는 뜻이군요. 자신이 좋다고 생각하는 것에 대한 고집은
건축에서도 중요한 의미를 가질 수 있을까요?

이토 | 중요하죠. 구체적인 것 하나에서 전체가 완성되는
것이니까요. 현재 일본은 개인의 감수성은 육성하려 하지 않고
평범한 균질주의에 빠져 있습니다. 이런 사회에서는 토론이나
논쟁도 일어나지 않고 새로운 것을 낳을 수 있는 에너지도 나오지
않아요. 저는 이 상태를 어떻게든 바꾸어야 한다고 생각하는데,
아이들의 직관력이 그 돌파구가 되리라고 믿습니다. 그 예리함을
중학교, 고등학교의 6년 동안 잃지 않기를 바라기 때문에
졸업생을 대상으로 한 어린이 건축클럽에서 그들을 계속
지원하고 있습니다. 최근에 또 하나 재미있었던 것은 아이들이
그림을 그리는 방법입니다. 얼마 전에 어린이 건축학교에서
히라타 아키히사平田晃久 씨가 설계한 '코일coil'을 견학하러
갈 일이 있었습니다. 아이들은 각각 마음에 드는 장소에서
그림을 그렸는데, 고각高角 구도로 그림을 그린 아이가 있더군요.

정말 신기하고 매력적인 그림이었어요. 구체적인 추상이라는
느낌을 받았습니다.

아이들이 이 건축학교에서 무엇을 얻기를 바라시나요?
이토 | 변하지 않기를 바랍니다. 구체적인 것에서부터 생각하는
방식을 잃지 않기를 바라고, 무언가를 만드는 즐거움을 알기를
바라고요. 나아가 고등학교를 졸업해서 기술자가 되는 아이들이
나오면 좋겠다고도 생각합니다.

대학 교육에는 설계자와 제작 현장을 격리하는 듯한 측면이
있습니다. 설계 장소와 제작 현장이 동떨어질수록 차갑게 느껴지는
건축이 증가하는 건 아닐까 싶어요. 전체를 시각적으로 포착하면
멋진 건축일 수는 있어도 소재나 마감 등에서 차갑다는 인상을
지우기 어렵거든요. 소재에 대해서는 어떻게 생각하시나요?
이토 | 지금은 과거와 달리 소재에 대한 감각이 많이 바뀌었습니다.
과거에는 의도적으로 소재의 감각을 느끼지 않도록 연구하는
방식을 구사했어요. 하지만 최근에는 돌이나 벽돌을 가리지
않고 사용해서 좀 더 자연스러운 건축을 만들고 싶다는 마음이
강해졌습니다.

만능 스포츠맨이시라고 알고 있어요. 운동 신경이 뛰어난 아이와
컴퓨터 게임만 하는 아이의 경우, 제작하는 방식이 달라지나요?
이토 | 글쎄요.(웃음) 저는 컴퓨터 게임만 하는 아이는 커뮤니케이션

능력이 낮아지기 때문에 그것이 문제라고 생각합니다. 사람에게
호기심을 가지거나 대화를 나누는 과정은 매우 중요하니까요.
저는 스승인 기쿠타케 기요노리菊竹淸訓 씨에게 몸 전체로
생각하는 방법을 배웠다는 생각이 듭니다.

그것은 직감 능력인가요?

이토 | 머리로 생각하는 것이 아니라 몸이 좋다거나 싫다고 반응하는,
그런 사고방식이지요. 그 이후에는 집중력입니다. 사람은 어느
정도의 긴장감 속에서 평소와는 다른 힘을 낼 때가 있습니다.
그렇게 되려면 다른 사람의 능력을 이용할 줄 알아야 합니다.
커뮤니케이션은 매우 중요하다고 생각합니다. 다른 사람과의
커뮤니케이션을 통해 탄생하는 것이 있거든요.

　제 경우는 구조 설계가인 사사키 무쓰로佐々木睦郎 씨와 이야기를
나누다 보면 재미있는 발상이 떠오릅니다. 제가 생각한 아이디어를
사사키 씨에게 처음 보여줄 때는 불꽃이 튀듯 긴장돼요. 그런
긴장감 있는 대화를 통해서 새로운 아이디어가 탄생하는 과정이
저는 가장 재미있습니다.

마지막으로 아이들에게 전하고 싶은 메시지가 있으면 부탁할게요.

이토 | 이 학교는 어린이 건축학교라고 부르지만, 반드시 건축을
생각하기 위한 학교가 아닙니다. 그림을 그리거나 모형을 제작하는
것뿐 아니라 좀 더 폭넓게 시나 문장을 쓰거나 삼차원 공간을
상상하는 방식, 또는 사물을 구성하는 종합적인 사고를 하는 데에

반드시 도움이 되리라 생각합니다. 좋아하는 것에 직선적으로 파고들어 거기에서부터 전체를 조립해가는 아이들의 독자적인 사고방식도 매력적입니다. 어른들은 좀처럼 실행하기 어려운 방법이에요. 아이들이 이런 사고방식을 잃지 말고 소중하게 이어나가기를 바랍니다.

2014년 9월19일 이토 도요 건축설계 사무소에서

인터뷰 | 세키 야스코関康子(에디터, 트라이플러스try plus 대표)

각자의 센스 오브 원더

어린이와 관계된 일을 하고 있다 보니 '어린이 건축학교라는 곳에서 어떤 일이 일어나고 있는지' 깊은 흥미를 느꼈다. 어린이 건축학교가 개교한 이래 지난 3년 동안 참관자로서 지역 탐방과 발표회 등에 참가했다. 그 경험까지 포함해서 건축가 이토 도요의 인터뷰 후기를 정리한다.

어린이 건축학교는 늘 활기가 넘친다. 학생은 20여 명의 적은 인원으로 제한한다. 더구나 1년 동안 같은 그룹이 프로젝트에 임하기 때문에 서로 자연스럽게 친해져 '한솥밥을 먹는 식구' 같은 연대감마저 느껴진다. "아이들의 감수성에 집중하고 싶다."는 이토 도요의 말처럼 어린이 건축학교에서는 그 아이만의 '센스 오브 원더sense of wonder'를 중시한다. 레이첼 카슨Rachel Carson의 저서에 나오듯 '센스 오브 원더'는 '자연의 신비함이나 주변의 신기함을 받아들이는 감성'이며, 살아가는 힘을 지탱해주는 뿌리 같은 것이다.

하지만 현대 사회는 아이의 '센스 오브 원더'를 육성하는 데 필요한 '인간관계, 시간, 공간'이 줄어들고 있다. 그것은 나이나 경험의 차이가 있는 사람들과의 다양한 인간관계이며, 학원이나 학원 등에서 끊임없이 공상하거나 집중하는 시간이고 안심할 수 있는 자기만의 공간(거주 장소)을 가리키는데, 우연인지 혹은 필연인지는 몰라도 어린이 건축학교에는 '인간관계, 시간, 공간'이 잘 갖추어져 있다.

우선 인간관계에 해당하는 동료라는 관계 속에서 네 명이

한 그룹이 되어 같은 주제에 착수한다. 한 명의 학생을 한 명의 TA가 담당하고 있으며 강사진 역시 이토 도요를 비롯해 개성이 풍부한 사람들이다.

시간이라는 의미에서는 어떨까? 모형과 씨름하고 있는 아이에게 재료를 사용하는 방법이 재미있느냐고 물어보니 "집에서도 계속 생각하다가 건축학교에 와서 실험해보는 거예요."라고 대답했다. 이런 아이들이 꽤 많이 있는데 그들은 건축학교 이외의 시간에도 지속해서 자신에게 주어진 주제를 진지하게 생각하고 있다.

공간에서도 물리적인 공간은 물론 공통된 주제에 임하는 친구들이 있다는 심리적인 측면까지 포함해 자신의 공간을 확보할 수 있다. 어린이 건축학교에는 그 아이의 '자기다움'을 있는 그대로 받아들여주는 분위기가 존재한다.

건축가 이토 도요에게 어린이 건축학교는 건축적 도전의 하나라는 느낌이 든다. 일반적으로 건축은 공간에 벽을 세우는 것이지만, 건축가로서의 그는 다양한 벽을 파괴해왔다. 한편, 경쟁 사회에서 살고 있는 현대 사회 아이들의 주변에는 교육이라는 이름 아래에서 수많은 장벽이 세워진다. 이토 도요는 본래는 벽을 세워야 하는 건축을 통해 아이들에게 스스로 벽을 부수는 기술을 전달하고 그들 본래의 '센스 오브 원더'를 일깨워주고 있다.

글 | 세키 야스코

4

어린이 건축학교
에비스 스튜디오를
둘러보다

사진: 이시카와 다쿠야石川タクヤ

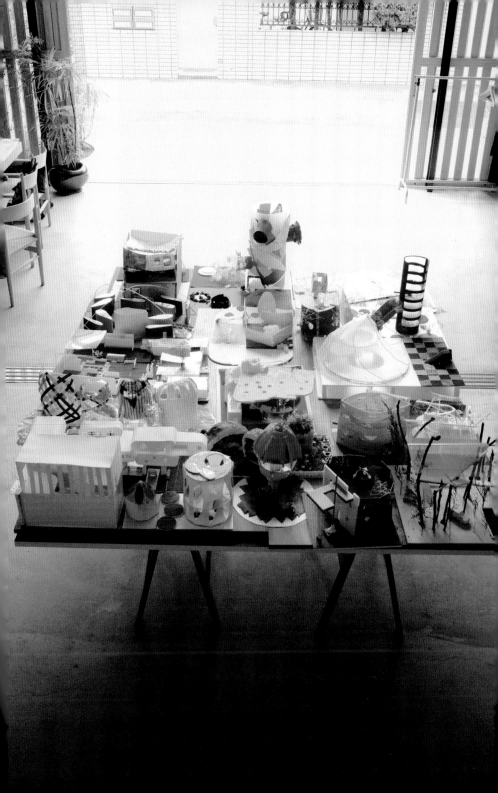

5

**살아가기 위한
상상력을**

와시다 기요카즈
鷲田清一

1949년 출생. 철학자.
오사카 대학 총장을 거쳐
현재 오타니大谷 대학 교수이자
센다이 미디어테크 관장.
의료와 간호, 아트와 교육 현장에
철학적 사고를 도입하는
'임상철학'을 연구하고 있다.

다메스에 다이
爲末大

1978년 출생. 전 프로
육상 선수이며 400미터
허들 일본 기록 보유자.
자신의 선수 생활을 바탕으로 한
일본 사회와 인간의 존재에 관한
제안으로 주목받고 있다.

이미지에서 형태로

이토 도요 | 저는 대학의 건축 교육에 의문을 품고 있어서 대학
교수는 되지 않겠다고 마음먹었고 그 생각을 실천해왔습니다.
(웃음) 하지만 예전부터 사설 학원을 운영해보고 싶었고 건강할 때
시도해보자 싶어 3년 전에 결단을 내리고 실행에 옮겼어요. 성인
대상 학원과 어린이 대상 학원을 동시에 시작했는데 어린이 대상
학원이 훨씬 재미있더군요. 지금은 어린이 건축학교에서 보내는
시간이 가장 즐거운 시간입니다.

작년부터 어린이 건축학교에서 제시하고 있는 과제는
별 같은 집, 산 같은 집, 파도 같은 집, 무지개 같은 집, 불 같은 집을
생각하는 것입니다. "너희들이 생각할 때 무지개는 어떤 것일까?"
하는 질문을 던져서 이미지를 그리는 것부터 시작해요. 아이들은
"허무한 느낌이 들어요."라고 대답하기도 해요. 그럴 때는 '허무한
느낌이 드는 집'이란 어떤 집인지 그림으로 표현해보게 합니다.

아이들이 그린 그림들을 몇 개 보자면, 이것은(그림 1)
작년부터 건축학교에 다니고 있는 4학년 남자아이의 그림이에요.
'산 같은 집'이라는 주제로 비교적 현실적인 사각형 평면 모양의
아파트를 그렸습니다. 층층이 나무가 있다는 점에서 멋지긴 하지만,
현실적으로는 남쪽과 북쪽에서 자라는 나무가 다르고 강에 따라
산의 형태가 많이 달라져요. 그런 점을 포함해서 형태에 관해
좀 더 깊이 생각해보라고 말했습니다.

이것은(그림 2) '파도 같은 집'입니다. 이렇게 추상적인

그림 1 | 산 같은 집, 오카자키 이와오

그림 2 | 파도 같은 집, 사토 모에카

129

그림을 그린 아이는 처음이었지만, 재미있다는 느낌이 들었습니다. 파문 같은 모양이에요. 평면이 아니라 이 자체가 물결치고 있는 것처럼 보입니다. 이 아이에게는 이렇게 겹쳐 있으면서도 투명감이 느껴지는 부분을 어떤 식으로 표현해야 좋을지 잘 생각해서 모형을 제작해보라고 말해주었습니다.

와시다 기요카즈 | 이토 씨의 건축물 같군요.(웃음)

이토 | (웃음) 그렇군요. 저도 물결을 주제로 삼았었죠. 이것도 (그림 3) '파도 같은 집'입니다. 집이라기보다 거리 같은 느낌이 들어요. 이것은(그림 4) '불 같은 집'인데 푸른색에서 붉은색으로 바뀌는 식으로 표현되어 있습니다. 이 아이에게는 불이 타는 느낌을 어떻게 모형으로 표현할 수 있을지 생각해보라고 말했습니다.

남자아이들은 자기만의 모험기지 같은 것을 먼저 생각합니다. 그래서 "아버지는 어디에 살지?"라거나 "어떤 장소에 지을 거니?"라는 질문을 던져서 집이란 사회라는 구조 안에 존재하며 주변 사람들과 함께 생활하는 장소라는 사실을 생각하게 합니다. 마지막으로 모형을 만들고 자신이 선택한 주제나 특징을 패널로 만들어서 한 명씩 발표하게 합니다.

건축에는 개인의 감수성에 더하여 가족이나 지역 같은 사회적인 문제도 관계되기 때문에 아이들이 다양한 방향에서 생각할 수 있도록 지도하고 있어요. 그리고 아이들의 감수성을 최대한 키울 수 있도록 합니다. 대학의 건축학과 학생들이 TA로 봉사 활동을 하면서 아이들을 돌봐주고 있는데, 그들이 오히려 아이들에게 배울 때도 많은 것 같습니다. 저도 어떻게 하면 아이들처럼 순수한

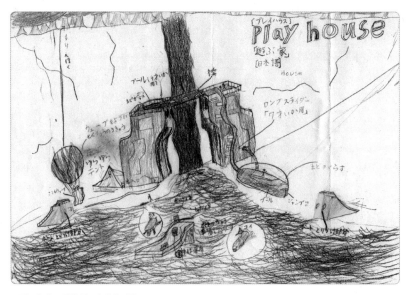

그림 3 | 파도 같은 집, 다하라 리쿠토

그림 4 | 불 같은 집, 시게에다 리노

마음으로 사물을 생각할 수 있을지 진지하게 고민하고 있습니다.
다메스에 다이 씨는 스포츠를 어떤 방식으로 가르치고 계십니까?

지방의 아이들, 도시의 아이들

다메스에 다이 | 스포츠 선수에도 다양한 스타일이 있습니다.
스포츠 자체를 좋아해서 야구나 축구를 관람하러 다니는
사람도 있는데, 저는 그렇지 않습니다. 스포츠를 통해 자신의
신체가 변해가는 것, 그리고 신체가 변하는 과정을 통해 저의
마음이 변하는 것에 흥미가 있어요. 아이들을 가르칠 때도 몸을
활발하게 움직이면 마음도 활기차지더군요. 몸을 사용하면
사고방식이나 의식도 바뀝니다. 그런 부분들이 제가 생각하는
스포츠의 즐거움입니다.

또 한 가지 흥미로운 점은 스포츠를 통해 자신의 한계 또는
범위 같은 것을 파악하게 된다는 것입니다. 스포츠를 시작할 때
초반에는 한 달 뒤의 목표를 정해놓지만, 막상 실행해보면 목표의
절반 정도밖에 달성하지 못해서 실망하는 아이가 있습니다. 반면,
하루에 할 수 있는 양을 다음 주까지의 목표로 삼는 아이도
있습니다. 그러나 오랜 시간 하다 보면 자신이 어느 정도의 노력을
기울일 수 있고 어느 정도의 선을 넘으면 무리인지 그 범위를
이해할 수 있게 됩니다. 예를 들어 이 정도 폭의 강이라면 뛰어넘을
수 있다는 식으로 자신의 신체 능력의 범위를 알 수 있습니다.

자신의 신체를 컨트롤하는 방법도 알게 됩니다. 예를 들어,
팔을 휘두를 때 눈앞에 있는 나무판자를 아래쪽에서 위쪽으로
쪼개듯 팔을 위로 들어 올리는 방법이 있고, 아래에 있는 북을
두드리듯 움직여서 반대쪽 팔이 잘 올라가게 하는 방법도 있습니다.
외부 환경을 떠올리면서 자신의 신체적 운동을 끌어내는,
말하자면 어포던스affordance 같은 의식이 탄생하는 것입니다.
저는 아이들이 자신을 다룰 줄 아는 방법을 배우면 좋겠습니다.
아이들이 배움을 통해 변화해가는 모습을 지켜보는 것은 정말
큰 즐거움입니다. 절반은 아이들을 위해, 그리고 절반은 제가
실험하고 있는 듯한 느낌이 듭니다.(웃음)

와시다 | 아이들을 대상으로 하는 스포츠 교육은 한 장소에서
이루어집니까?

다메스에 | 지금은 도쿄의 고토江東 구에서 실시하고 있습니다.
내일은 아키타秋田로 갈 예정인데, 얼마 전에는 요나구니與那國
섬에서 교육을 했어요.(그림 5) 도시와 비교하면 지방은 좀처럼
스포츠 교육을 받을 기회가 적으므로 그런 곳에 적극적으로
가보고 싶습니다. 도시에서는 육상을 배우는 아이도 있어서 달리기
실력은 지방보다 낫지만, 동작이 무너졌을 때 즉시 바로잡는 능력은
지방 아이들 쪽이 훨씬 뛰어납니다. 허들에 부딪혀 넘어질 것 같은
상황에서 바로 원상태를 회복하는 능력은 도시에서 멀어질수록
높아져요. 그러므로 일류 선수가 지방에 가서 아이들과 함께하는
시간을 통해 아이들이 자신의 적성과 목표를 찾을 수 있으면
좋겠습니다.

이토 | 고토 구에서는 지속적으로 스포츠 교실을 운영하고
계십니까?

다메스에 | 네. 올림픽에 출전했던 선수들과 함께 교육하고 있습니다.
히로시마廣島에서는 제 중학교 은사님이 지도하고 계시기 때문에
자주 가는 편이에요. 아이들의 변화를 지속적으로 살펴볼 수 있다는
것도 즐거움입니다. 변화가 많은 시기니까요.

이토 | 그렇죠. 변화가 많은 시기죠.

다메스에 | 최근에는 의성 의태어와 신체 움직임의 관계에도
흥미를 느끼고 있습니다. 앞에서 말씀하신 '~같은 집'과 비슷한데
'깡충깡충'과 '폴짝폴짝'은 뛰는 방법이 다릅니다. 예를 들어,
"지면을 길게 밀면서 몸을 앞쪽 방향으로 깊숙이 이동시킨다."라고

그림 5 | 2014년 2월, 구부라久部良 중학교 운동장에서의 스포츠 교실 | 제공: 요나구니초与那国町 교육위원회

말하면 이해하기 어렵지만, 그런 동작을 의성 의태어로 표현하면 쉽게 전달돼요. 허들을 넘을 때도 허들 위에 장지문이 있는데 그것을 부숴보라고 말하면 아이들은 그 뜻을 쉽게 이해합니다.

와시다 ┃ 전에 가부키 배우이자 연출가인 다마사부로玉三郎 씨가 춤을 가르칠 때, 팔을 어떤 각도로 어떻게 움직여야 하는지를 설명하는 것보다 '하늘에서 떨어져 내리는 눈을 두 손으로 받는 것처럼'이나 '부채로 받는 것처럼'이라고 설명한다더군요. 그렇게 하면 한 번에 알아듣는다고요.

다메스에 ┃ 제가 건축이나 거리에 흥미를 느끼는 이유는 인간의 움직임이 외부의 사물에 끼치는 영향에 대한 흥미라고 할 수 있습니다. 저 자신이 주변의 사물이나 상황에 의해 움직이고 있다고 생각하거든요.

관계로부터의 창조

이토 ┃ 다메스에 씨의 『포기하는 힘諦める力』(그림 6)을 정말 재미있게 읽었습니다. 설계 역시 '포기하는 힘'이라고 생각합니다. 건축가는 건축의 첫 이미지가 완성되었을 때 지금까지 존재하지 않았던 엄청난 건축물이 될 것이라고 생각해요. 마치 갓 태어난 자신의 아이를 처음 보았을 때, 부모들이 자기 아이는 천재라고 생각하는 것과 비슷하죠.(웃음) 하지만 유치원을 다니기 시작하면서 자신의 아이가 달리기가 느리다거나 음악을 못한다는 사실을

깨닫게 됩니다. 설계도 마찬가지여서 구체적인 표현 단계에 이르면
이런저런 문제점이 드러납니다. 더욱이 실제로 관공서에 신고하거나
구조 문제를 생각하는 사이 할 수 있는 것들이 점차 줄어듭니다.
하지만 그러면서 새로운 것이 탄생합니다. 그렇게 주변과의 관계
속에서 건축을 한다는 것이 제게는 가장 큰 즐거움입니다. 이렇게
하겠다고 생각했는데 실행하면 원하는 대로 진행되는, 그런 건축은
지루할 뿐 아니라 변변한 결과물을 낳기 어렵습니다. '포기한다'고
하면 부정적으로 들릴지 모르지만, 다메스에 씨가 저서에서 말했듯
그것은 '분명히 한다'는 의미인 거죠. 설계도 바로 그런 것이라는
생각에 크게 공감할 수 있었습니다.

다메스에 | 집이라는 과제와 관련된 이야기를 듣다 보니 집에는
건물로서의 형태를 나타내는 '하우스'라는 측면과 어머니를 비롯한

그림 6 | 다메스에 다이 지음, 『포기하는 힘』

가족들이 그 안에서 생활하는 모습을 연상하게 하는 '홈'이라는
측면이 존재한다는 느낌이 드는군요.

이토 | 건축학과 학생의 작품에서 즐거움을 느낄 수 없는 이유는
'하우스'만을 생각하고 '홈'을 생각하지 않기 때문입니다. 그것은
와시다 씨가 저서에서 말씀하신 전문적인 지성과 시민의 지성 사이의
차이 같은 것으로, 요즘 학생들은 그 균형감이 잡혀 있지 않아요.

와시다 | '홈'을 기준으로 집을 생각할 수 없다는 것은 '홈'과
'어웨이away'가 양쪽 모두 성립되어 있지 않기 때문인지도 모릅니다.

　　아이들도 처음에는 자신의 방을 어디에 둘 것인지만 생각하지,
가장 가까운 타인인 가족과 어떻게 생활할 것인지는 생각하지
못합니다. '홈'이라는 감각이 어떤 것인지 이해하지 못하기
때문인지도 모르겠습니다. '홈'에 대한 감각이 없으면 '어웨이'에
대한 감각도 없을 것입니다. 그렇기 때문에 말이 전혀 통하지 않는
사람이나 감각이 다른 사람, 문화적 배경이 다른 사람들 속에
섞일 때 상대방 입장에서 생각한다는 상상력을 발휘하기 어려워지고,
그래서 당황해버리는 거죠.

엄격한 어포던스

와시다 | 아까 다메스에 씨가 말씀하신 부분이 재미있군요. 100미터
달리기 등에서의 실력은 도시 아이들이 지방 아이들보다 우수하지만,
발을 헛디디거나 넘어질 것 같은 순간에 원상태로 회복하는 능력은

지방 아이들이 더 뛰어나다는 말씀 말입니다. '어포던스'라는 말씀을 하셨는데, 도시는 어포던스가 너무 엄격해요.

다메스에 | 맞아요.

와시다 | 제가 살고 있는 교토京都에는 도시고속도로 같은 것이 없습니다. 자동차는 자기가 편한 대로 운전하면 되는 것인데도 도시고속도로에 들어가면 속도가 너무 빠르거나 느리면 다른 운전자들에게 욕을 먹어요.(웃음) 그래서 도시고속도로에서는 내가 운전한다기보다 다른 사람이 시키는 대로 운전하고 있는 듯한 느낌이 듭니다. 번화가를 가도 혼잡한 상황 속에서 사람들은 그 흐름에 맞추어 움직입니다. 길을 걸으면서도 천천히 산책하고 있다는 느낌이 전혀 없어요. 이곳은 이렇게 행동하는 곳, 저곳은 저렇게 행동하는 곳이라는 어포던스가 지나치게 강합니다.

예를 들어 아직 자동차가 없는 시대였다면, 스쳐 가는 다의적인 공간에서 산책을 즐길 수도 있고 노점을 내어 장사를 할 수도 있고 평상에 앉아 장기를 둘 수도 있고 우물가에 모여 환담을 나눌 수도 있고 아이들은 마음껏 뛰놀 수도 있습니다. 이렇게 다양한 일을 할 수 있어요. 집 안이라면 주방이 그런 장소에 해당할 것입니다. 음식을 만드는 행위뿐 아니라 어머니가 가계부를 쓰기도 하고 아버지는 신문을 읽기도 하고 아이들은 조리 도구와 불 등 다양한 대상에 흥미를 느끼며 가슴을 설렐 수 있습니다. 즉 주방은 다의적인 공간이지, 여기는 무엇을 하는 곳이라고 정해져 있지 않았죠. 하지만 지금은 일의적인 어포던스가 지나치게 강합니다. 지방으로 가면 그런 느낌이 옅어지는 만큼 인간의 대응도

유연해진다고 해야 할까, 예상하지 못한 일이 발생하더라도 부드럽게 대응하는 폭넓은 허용 기준이 만들어지는 것 아니겠습니까.

이토ㅣ 그렇습니다. 도시는 많은 것이 분할되어 있습니다.

와시다ㅣ 이곳은 공부를 하는 공간이라거나 이곳은 예의를 갖추고 놀아야 하는 공간이라는 식으로요.

이토ㅣ 지진 피해 지역에 사람들이 모일 수 있는 '모두의 집'이라는 작은 장소를(그림 7) 만들었는데, 거기에는 가설주택에 대한 안티테제(반정립) 같은 의미가 포함되어 있습니다. 가설주택은 도시의 아파트를 극한으로 축소한 것 같은 형태를 갖추고 있어요. 이웃과는 아무런 연관성이 없습니다. 하지만 '모두의 집'은 예전의 농가처럼 툇마루나 토방이 있고 누구나 자유롭게 드나들 수 있습니다. 그곳을 이용하는 많은 분이 기뻐해주시더군요. '모두의 집'을 영어로 '홈 포 올home for all'이라고 한 것은 단순하면서 가장 이해하기 쉽다는 생각에서였습니다. 그야말로 하우스가 아닌 홈이죠.

다메스에ㅣ 내부와 외부도 지나치게 선을 그어버리면 왠지 모르게 쓸쓸한 느낌이 듭니다. 내부와 외부의 경계를 분명하게 알 수 없는 툇마루 같은 애매한 장소가 있으면 즐거움이 느껴져요.

이토ㅣ 얼마 전 저의 강연 제목은 '살아가는 세상은 벽뿐'이었습니다. (웃음) 요즘은 어디를 가도 벽만 세우면 된다고 생각해요. 가장 대표적인 것이 방조제입니다. 바다와 인간이 생활하는 장소를 구분하면 안전하다는 사고방식은 정말 최악입니다.

친구가 되는 회로

와시다 | 사실은 저도 학원을 운영하고 있습니다.

이토 | 아, 그렇습니까?

와시다 | 고등학생을 대상으로 하는 학원인데, '이름 없는 학교'라고
시작한 지 1년 반 정도 됩니다. 입학 조건은 등교 거부를 최소
1년 이상 계속하고 있는 학생이나 유급 경험이 있는 학생입니다.
하지만 대안학교 같은 곳은 아닙니다. 아무것도 가르치지 않는,
커리큘럼도 없는 학원입니다. 처음에는 아티스트인 모리무라
야스마사森村泰昌 씨와 야나기 미와やなぎみわ 씨와 셋이서 진지하게
작전 회의도 열었지만, 두 분이 너무 바빠서 일단 제가 먼저

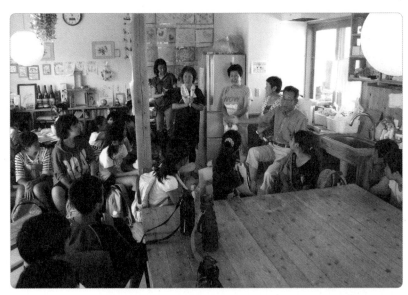

그림 7 | 센다이仙台 시 미야기노宮城野 구의 '모두의 집', 구마모토 아트폴리스 도호쿠東北 지원 | 제공: 센다이 시

시작했습니다. 등교 거부를 하는 학생들은 학교에 위화감을
가지고 있습니다. 학교에는 자신이 있을 장소가 없다고 생각하는
학생도 있고 자신이 그곳에 들어가면 분위기를 해칠지도 모른다고
생각하는 소심한 학생도 있습니다. 그래서 학교와는 다른 회로로
같은 또래의 학생이나 어른을 상대할 수 있는 장소를 만들어보려고
생각했습니다.

젊은 아티스트 한 명과 함께 운영하고 있는데, 성적을 매기지도
않고 이익을 목적으로 삼지도 않습니다. 수업료도 없기 때문에
오고 싶으면 오고 오기 싫으면 오지 않아도 되는, 완벽한 자유를
제공하고 있어요. 결석하더라도 미리 결석계를 제출할 필요는
없습니다. 결국 이 학원에는 이상한 아저씨 두 명과 지역신문
여기자 한 명이 있을 뿐이죠.(웃음) "이 사람들은 왜 우리와 함께
네댓 시간씩 시간을 보내는 것일까? 우리를 이용하려는 것도 아니고
무언가 강요하는 것도 아니고 단지 이야기만 나눌 뿐인데."라고
생각하는 학생도 많이 있는데, 세상에는 이해득실이나 예절과
관계없이 연결되는 회로라는 것도 있다는 사실을 경험하게
해주고 싶어요.

현시대는 세대별로 제각각 단절되어 있습니다. 하지만 같은
학년이라거나 입사 동기라는 식으로 구분하는 것은 바람직하지
않다고 생각합니다. 예를 들어, 저는 수필가 시라스 마사코白洲正子
씨 같은 80세의 여성과 친구가 되고 싶습니다. 그런 마음을
기준으로 60대가 된 제가 고등학생과도 친구가 될 수도 있다는
사실을 그 학생들에게 가르쳐주고 싶습니다.

일반성을 바꾸는 틈새를 만든다

와시다 | 이 '이름 없는 학교'에서는 우리가 일반적으로
사람을 상대하는 것과는 다른 회로를 만들기 위한 노력도
기울이고 있습니다.

예를 들면, 처음 만나는 학생들이 모였을 때 일반적으로는
자기소개를 하지만 우리는 그렇게 하지 않습니다. 대신
한 시간 정도 자유롭게 이야기를 나눈 다음에 자기가 아닌 타인을
소개합니다. 이 사람은 이런 사람이라는 식으로 다른 사람에게
설명하는 거죠. 그렇게 하면 자기에 대한 소개를 들은 학생은
자신이 다른 사람의 눈에 어떻게 보이는지 깨닫는 한편,
자신을 이해하고 설명해주는 사람이 있다는 사실에 놀라기도 해요.
그때까지 '자기가 알고 있는 자신'밖에 존재하지 않았는데
갑자기 틈이 생기면서 마음이 열리는 거예요.

가족 관계도 실험해봤습니다. 가족은 가장 가까우면서도
닫혀 있는 관계인데, 그 닫혀 있는 관계를 파괴해보려고 생각한
것입니다. 비디오카메라를 가지고 아버지와 어머니를 인터뷰해
오라고 해서 그 영상을 함께 보면서 이야기를 나누는 거예요.
그렇게 비디오카메라를 들고 인터뷰한다는 형식을 취하는
것만으로 스위치는 완전히 전환됩니다. 아이가 정중한 말투를
사용해서 "제가 어린 시절에 학교에 가지 않았을 때 어떤 생각이
드셨습니까?"라고 질문을 던지면 부모 역시 정중하고 조심스럽게
이야기를 시작합니다.

그때 평소 '말하지 않아도 안다'고 생각하거나 답답하게 차단되어
있던 부모와 자식 간의 관계가 바뀌면서 마치 낯선 사람을
대하는 느낌을 가지게 됩니다. 비디오카메라 하나로 관계가
완전히 바뀌는 거죠.

　　학교에서 친구나 선생님과 이야기를 나누는 것만이 인간관계가
아니라 부모나 세대가 다른 연장자와도 인간관계의 회로가
얼마든지 작동할 수 있다는 사실을 깨닫는 실험이죠. 그리고 보면
이런 회로에 대한 의미를 센다이 미디어테크せんだいメディアテーク는
줄곧 생각해온 것이었는지도 모르겠네요.

이토 | 센다이 미디어테크는 살롱이라고 해야 할까요. 특별한
목적이 없어도 그곳에 모인다는 점이 가장 기분 좋은 일이에요.

와시다 | 주민의 입장에서 보면, 열린 공간이 만들어지면서
지금까지와는 달리 이웃과의 관계가 바뀌고 장소의 의미가 바뀌고
지역 주민들과의 관계 회로가 바뀌는 거죠. 지금까지 모이지
않았던 사람들이 모이기도 하고요. 건축과 동시에 새로운 관계성이
이루어진다고 할 수 있어요.

이토 | 도호쿠 대학의 한 학생이 센다이 미디어테크에는 책을
읽으러 가는 것이 아니라고 말하더군요. 전문 서적이라면
대학 도서관에 더 많이 갖추어져 있으니까요. 하지만 센다이
미디어테크에 가면 세상을 이해할 수 있는 듯한 느낌이 든다는
것입니다. 그 말을 듣고 정말 기분이 좋았습니다. 현재의 공공
건축물은 이 장소는 무엇을 하는 장소라는 인식을 강하게 심어주기
때문에 그 이외의 활동을 할 수 없어요. 하지만 아이들은 조용히

책을 읽는 것뿐 아니라 뛰놀고도 싶고, 어르신들 역시 비디오를
관람하고 있는 자신의 주변에서 아이들이 힘차게 뛰노는 쪽이
더 기분 좋을 수도 있습니다. 센다이 미디어테크에서는 그런 환경을
실현하고 있습니다. 많은 분이 정말 바람직하게 사용하고 계세요.

와시다ㅣ 센다이 미디어테크에는(그림 8) 벽이 거의 없어요.

이토ㅣ 환경은 묘한 것이어서 닫힌 공간일수록 조금이라도 소리가
새어 들어오면 신경이 쓰여요. 하지만 완전히 열린 공간으로
만들어 외부 같은 환경을 만들면 소리가 들리더라도 당연히
그럴 수도 있다고 생각하게 되고 몸도 적응하게 됩니다. 따라서
자연스럽게 서로 방해하지 않기 위해 노력해요. 사고방식을
약간만 바꾸면 건축은 얼마든지 즐거워집니다. 직원들이 상담하고

그림 8ㅣ센다이 미디어테크

있는 옆에서 수험생이 공부하는 모습도 볼 수 있습니다.

예전의 도서관 관리자였다면, 노숙자가 에어컨을 이용하기 위해
휴식을 취하러 오거나 수험생이 시원한 장소에서 공부하기 위해
찾아오면 즉시 내쫓았겠죠. 하지만 센다이 미디어테크에는
그럴 일이 없어요. 직원들이 미팅이나 워크숍을 하고 있는 옆에서
수험생이 공부를 하고, 이렇게 각자의 목소리가 들립니다.
일반적으로는 시끄럽다는 이유에서, 방해가 된다는 이유에서
공간을 분리하지만, 저는 그런 개방이 반드시 나쁘지만은
않다고 생각합니다.

형식과 자유

와시다 | 우리의 몸은 일상적으로 위축되어 있는 상태라고
생각하는데, 아이들을 가르칠 때 일상적인 움직임까지
지도하고 계십니까?
다메스에 | 항상 경기에 대비하고 있기 때문에 스포츠를 바탕에 둔
움직임을 지도합니다.

스포츠의 어원은 라틴어 '디스포르타레disportare'인데,
포르타레portare는 '일상'이라는 뜻이고 디스포르타레는 '일상에서
벗어난다'는 뜻입니다. 억제되어 있는 일상에서 벗어나 자신을
마음껏 발산한다는 의미에서 스포츠가 탄생한 거예요. 당시는
노래를 부르는 것과 스포츠가 모두 디스포르타레에 포함되어

있었다더군요. 즉 표현한다는 뉘앙스죠. 그 이후 프랑스에 유희의
철학이 들어왔습니다.

한편, 일본에서는 교육과 스포츠가 연결되어 있습니다.
물론 그것도 나름대로 나쁘지 않지만 표현한다는 측면은 약해요.
자전거를 예로 들어도 페달을 밟을 때까지는 형식이 필요하지만,
그 이후부터는 자유롭게 달리면 됩니다. 형식은 어디까지나
도구이기 때문에 그 이후에 어떻게 유희를 즐기는지가 중요해요.
그런데도 계속 형식만 중시하는 것이 일본 스포츠의 바람직하지
않은 부분이에요. 어디까지 형식이 필요하고 어디부터
자유로워져야 하는지 그 균형을 이루기는 쉽지 않겠지만,
신경을 써야 할 부분이라고 생각합니다.

와시다 | 유희 자체를 좀 더 재미있게, 좀 더 수준 높게 만들려면
형식이 필요하기도 하겠죠.

다메스에 | 형식을 이해하면 무엇이 자신에게 영향을 끼치는지
이해할 수 있고 외부세계를 컨트롤하려는 마음이 생겨요. 예를 들어,
달리기를 하면서 지면을 강하게 밀어내고 있지 않다고 생각될 때
언덕을 달린 뒤에 평지를 달리면 지면을 밀어내는 감각을 이해하게
됩니다. 또 타이어를 끌면서 움직여보면 발바닥이 땅에 접하는
감촉을 실감할 수 있는데, 그 뒤에 타이어를 떼어놓고 달리면
여느 때보다 지면을 훨씬 더 힘차게 밀어낸다거나 하는 동작의
변화가 발생합니다. 주변 환경을 통해 자신의 움직임에 대한
감각을 끌어내는 거죠.

이토 | 오호, 그렇군요.

다메스에 | 아이들은 그대로 내버려두면 '머신'이 되어버려서 주변의 상황에 수동적으로만 대응하게 됩니다. 그렇기 때문에 아이들이 신체적 표현을 얼마나 자유롭게 발산할 것인가, 그런 표현을 어떻게 육성할 것인가를 생각해야 하는데, 그게 쉽지 않습니다.

와시다 | 여기는 주방이고 여기는 침실이라는 식의 LDK Living-Dining-Kitchen 구조를 바탕으로 집을 짓는 것과 체육관에서 머신을 사용해서 특정 부위의 근육을 만드는 방식은 왠지 비슷하다는 느낌이 듭니다.

이토 | 그럴지도 모르죠. 다메스에 씨는 어린이와 성인을 동시에 가르치실 때도 있습니까?

다메스에 | 네. 내일은 아버지와 자녀를 함께 지도하는 날입니다. 함께 지도할 때 재미있는 것은 아버지는 새로운 표현 방식을 가르쳐도 신체의 움직임이 좀처럼 변하지 않습니다. 좀처럼 습관에서 벗어나기 어려운 거예요. 하지만 아이들은 훨씬 더 빨리 변화를 보입니다.

이토 | 그렇군요. '폴짝' 뛴다거나 '껑충' 뛴다는 것도 머릿속으로 생각하는 것이 아니라 신체 전체를 활용해서 감각적으로 느껴야 한다는 의미군요. 저도 직원들에게 건축은 머리로 생각해서는 안 된다고 말합니다. 이것이 마음에 든다고 몸으로 느끼면 그 아이디어는 적어도 3년은 유지돼요. 하지만 머리로 생각한 것은 다음 날 바뀌는 경우가 많은 것 같습니다. 물론 이 부분은 제게도 어려운 문제입니다. 건축은 '폴짝'이나 '껑충'이라는 단어로 설명하기 어려우니까요.

자신을 놀라게 한다

와시다 | 저는 어릴 때 철봉이 서툴렀는데 어느 날 갑자기 거꾸로 매달리기를 할 수 있게 되더라고요. 그러더니 그 이후부터 다양한 동작을 쉽게 구사할 수 있게 되었습니다. 그 스위치는 무엇일까요?

다메스에 | 신기하죠?

와시다 | 어떻게 해야 좋을지 머리로 생각하는 동안에는 불가능했습니다.

다메스에 | 운동이 재미있으면서 동시에 어려운 부분은 움직인 다음에 자신이 깜짝 놀라는 경우가 존재한다는 것입니다. 이렇게 해야 하는 건지 저렇게 해야 하는 건지 불확실한 상태에서 다양한 시도를 해보았는데, 어느 날 갑자기 잘하게 되는 거예요. 왜 잘할 수 있게 되었는지 생각해봐도 어느 정도 높은 수준에 이르면 다양한 결과를 예상할 수 있기 때문에 몸이 스스로 놀랄 만한 움직임을 보여주지는 않았습니다. 대부분 예상한 범위 안에서 이루어져요. 그렇게 되면 돌파구가 발생하지 않습니다. 몸이 제멋대로 움직이고 그 과정에서 뜻밖의 결과가 발생하면서 자연스럽게 돌파하는 현상이 반복되기 때문에 어떤 식으로 자신을 놀라게 하면 좋을지를 굳이 생각할 필요가 없는 것입니다. 그래서 해머던지기 선수인 무로후시 고지室伏広治 씨는 자신이 깜짝 놀랄 움직임을 끌어내기 위해 일부러 해머를 늘어뜨려 몸을 컨트롤할 수 없는 상태에서의 연습을 한다고 하더군요.

이토 | 그거 재미있네요. 저는 혼자서는 대단한 작품을 완성하지

못합니다. 하지만 직원을 비롯한 다른 사람에게 저의 생각을
설명해주고 상대가 무엇인가 반응을 보여주는 순간, "아, 그렇다면
이렇게 하면 되겠구나." 하고 아이디어를 얻어요. 외부로부터
자극을 받으면 그 순간 새로운 발상이 탄생하고, 그런 과정이
되풀이됩니다. 자극을 받는다는 것이 매우 중요해요.

　　르 코르뷔지에Le Corbusier 같은 천재라면 스스로 생각하고
그 생각을 끝까지 이어갈 수 있을지 모르지만, 대부분은 그런 능력이
없잖아요.(웃음)

다메스에 | 스포츠에서는 본인의 의사를 매우 중시하는데 그건
문제라고 생각합니다. 어린 시절 자신은 이런 사람이라고 생각한
선수가 끝까지 그 생각을 실현해나간다는 스토리. 건축가들이
처음 떠오른 이미지를 그대로 실현하는 것과 비슷합니다. 하지만
그것은 지극히 한정된 경우라 할 수 있습니다. 대부분의 선수는
환경으로부터 받은 영향으로 자신을 변화시키고 역으로 주변
환경을 변화시켜가죠.

와시다 | 피겨 스케이팅 선수인 아사다 마오浅田真央 씨나 골프 선수인
가쓰 미나미勝みなみ 씨는 외길을 걸어온 사람들이라고 말할 수 있죠.

다메스에 | 물론 그런 사람도 있습니다. 하지만 그런 부분이 지나치게
강조되면 아이들에게 "자, 일생을 걸고 할 수 있는 것을 지금
찾아내라."라는 압력이 될 수 있습니다. "그렇게 하지 않으면 유명한
선수는 될 수 없다."라는 식으로 말입니다.

　　저는 열여덟 살에 단거리 선수에서 허들 선수로 종목을
바꾸었는데, 사람은 다양한 형태로 바뀔 수 있고 현재 존재하는

환경으로부터 영향도 받습니다. 스포츠 세계에 그런 풍부한
여백 같은 것이 좀 더 존재하면 좋겠다고 생각합니다.

이토 | 우리는 스포츠라고 하면 오 사다하루王貞治,왕정치 선수처럼
매일 저녁 수천 번의 스윙 연습을 해야만 그와 같은 위대한 타자가
탄생하는 것이라고 생각하기 쉽죠.(웃음)

좋은 느낌을 아는 신체

다메스에 | 스포츠에서는 기술적으로 A가 좋은지 B가 좋은지
알 수 없는 경우가 있습니다. 예를 들어, 팔을 흔드는 방법을 작게
해야 하는지, 크게 해야 하는지. 그런 움직임에 대해 대부분의
선수는 "이 방법이 느낌이 좋아."라는 식으로 선택을 합니다.
그런데 대부분 그것이 정답입니다. 처음에는 기록에 변화가 나오지
않더라도 익숙해지면 훨씬 좋은 결과를 낳거든요. 하지만 어떻게
그 '좋은 느낌'을 알 수 있는 것인지 궁금해요.

이토 | 동물은 '좋은 느낌'을 무의식중에 체득해요. 건축도
동물적으로 반응해야 할 필요가 있습니다. 여기는 편안해서
좋다거나 마음에 들지 않아서 빨리 나가고 싶다는 생각이 들 때가
있어요. 하지만 틀에 박힌 LDK 구조의 주택에 살다 보니 그런
감각이 점차 쇠약해지는 것 같아 아쉽습니다.

와시다 | 개는 자신이 죽을 때가 다가오면 몸을 숨긴다고 합니다.
어디로 갔는지 알 수 없어 찾아보면 혼자 죽어 있어요. 그 모습이

꽤 멋져 마치 성직자 같다는 느낌도 듭니다. 그런데 인간은 장례식을 걱정하고 있으니 답답하죠.(웃음) 동물학자에게 물어보니 개의 행동에는 이유가 있더군요. 체력이 쇠약해지면 적에게 발견되기 쉽고 도망치기 어렵다는 사실을 스스로 잘 알기 때문에 모습이 드러나지 않는 장소로 이동하는 것이랍니다. 꽤 합리적이에요.

　　하지만 우리 인간의 신체 인식 능력은 점차 떨어져서 본인의 상태를 자각하지 못하는 경우가 많습니다. 본래는 의사보다 먼저 본인이 깨달아야 해요. 의사는 몇 개월에 한 번, 10분 정도 진찰해볼 뿐인데 그런 사람에게 전적으로 의지합니다. 본인이 지금 어떤 바이오리듬에 놓여 있는지 스스로 깨달아야 하는데 말입니다. 그런 점에서 개는 자각 능력이 높다고 말할 수 있습니다.

이토 | 혈압의 기준치가 올라가거나 내려가면 갑자기 건강한 사람이 되기도 하고요.(웃음) 건강을 수치로 규정하는 경우도 많아요.

와시다 | 그렇습니다.(웃음) 저는 얼마 전 센다이의 미야기노와 이와테岩手 현의 리쿠젠타카타陸前高田에(그림 9) 있는 이토 씨의 '모두의 집'을 방문했습니다. 재미있게 생각했던 점은 '모두의 집'은 배리어 프리barrier free가 아니라는 사실입니다. 리쿠젠타카타 쪽은 위까지 올라가려면 간담이 서늘해질 정도입니다. 가설주택은 대부분 배리어 프리로 지어져 있고, 저 역시 배리어 프리 쪽이 당연히 좋다고 생각했거든요. 지역의 낡은 주택을 간호 시설로 활용한 그룹 홈group home이 있지 않습니까. 최근에 등장하는 새로운 간호 시설들은 완벽한 배리어 프리입니다. 현관이건 복도이건 바닥 높이의 차이가 전혀 없어요. 그런데 그룹 홈은 평범한 주택이기 때문에 당연히 현관이나

방에 바닥의 차이가 있습니다. 양쪽을 가보고 든 생각은, 배리어
프리가 잘 갖추어진 시설에서는 멍하니 서 있는 사람이 많았다는
것입니다. 하지만 민가 쪽의 그룹 홈은 달랐습니다. 가장 놀랐던 것은
신발을 벗은 뒤 장지문을 열고 방으로 들어간 할머니가 처음에는
멍하니 서 있더니 주변 사람들이 방석 위에 앉아 있는 모습을 보고
아무 말 없이 방석을 가져다 깔고 그 위에 앉았다는 것입니다.
즉 그 상황에서 어떻게 행동해야 하는지를 공간이 가르쳐주기도
한다는 거예요.

　　모두 탁자 주변에 앉아 있는데 혼자만 멍 하니 서 있다면 당연히
어색하겠죠. 배리어 프리 쪽에서는 그 공간에서 앉아야 좋을지
서 있어야 좋을지 몰라 당황할 수밖에 없을 것입니다. 그래서

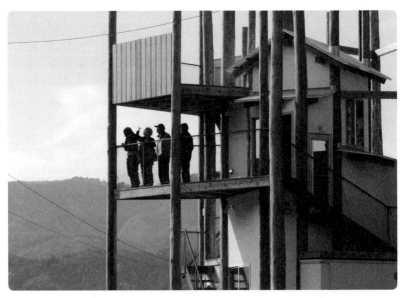

그림 9 | 리쿠젠타카타의 '모두의 집' | 사진: 하타케야마 나오야畠山直哉

이토 씨의 '모두의 집'을 보고 노인을 대상으로 삼는다고 해서
반드시 배리어 프리로 만들어야 한다는 생각은 항상 옳은 건
아니라는 느낌을 받았습니다.

이토 | 요즘은 '슬로프의 경사는 이 수치 이하로 하라.' 등 형식에
너무 얽매이는 것 같습니다.

와시다 | 정말 어려운 문제입니다. 하지만 이론이 아니라
공간이 그곳에서 어떻게 행동해야 하는지를 가르쳐주는 경우는
분명히 존재합니다.

이토 | 어른이건 아이건 자연적인 환경이 주어지면, 사람들이
모일 때는 여기가 좋다거나 둘이서 조용히 대화를 나눈다면 이곳이
적합하다거나, 장소를 스스로 결정합니다. 하지만 요즘의 건축에는
자신의 감수성을 발휘할 여지가 없어서 재미가 없습니다.
센다이 미디어테크는 가능하면 벽을 배제하고 커다란 나무줄기
같은 구조물을 많이 설치했습니다. 그렇게 하면 자연적인 환경 같은
분위기가 연출됩니다. 젊은 커플은 사람들이 별로 없는 뒤쪽의
조용한 장소를 발견하고 그곳에서 패스트푸드를 먹어요. 저는
그런 자연스러움이 바람직하다고 생각합니다.

와시다 | 요코하마 트리엔날레橫浜 Triennale 때 창고, 은행, 회사
건물 사이의 공간에 비닐로 지붕을 만들어 음식점을(그림 10)
운영했는데 정말 멋있었습니다. 벽돌로 이루어진 건물의 외벽이
음식점의 내벽이 되었죠. 그 모습을 보고 어린 시절에 그와
비슷한 놀이를 했던 기억이 떠올랐습니다. 목재 적재장이나
공사용 토관이 놓여 있는 야외 적재장에서 비밀의 방을 만들어놓고

놀곤 했어요. 목재적재장에서는 쌓여 있는 목재 사이에 거적 같은
것을 덮는 것만으로 비밀의 방을 만들 수 있었는데, 요코하마
트리엔날레에서 봤던 음식점의 발상과 비슷한 것이었다고
생각합니다.

다메스에 | 여자 장대높이뛰기 선수인 이신바예바Yelena Isinbayeva는
반드시 입고 있는 옷을 머리에 뒤집어씁니다. 그런 식으로 자기만의
공간에 몸을 숨기는 듯한 행동을 하는 선수는 꽤 많이 있어요. 몸을
숨긴 상태에서 라이벌의 경기를 바라본다, 마치 먹이를 노리는
동작과 비슷한 행동이지요.

와시다 | 동물이 사냥할 때의 느낌이군요.

그림 10 | 음식점 'graf media gm: YOKOHAMA', 2005년 8월~12월 | 사진: 호소카와 하코細川葉子

아이들이 자유롭게 자라는 장소

무라마쓰 신 | 어린이 건축학교에서 강사로 있는 무라마쓰 신입니다.
와시다 씨는 대학 교수이면서 사설 학원도 운영하고 계신데,
각각의 장점과 차이에 대해 어떻게 생각하십니까?
와시다 | 요즘 다양한 사설 학원들이 증가하고 있는데 '우리는
이것을 가장 중요하게 생각한다.'는 의식이 선명하게 드러나야
한다고 생각합니다. 현재의 학교에서는 그런 의식이 보이지
않아요. 문부과학성의 규정에 따라 사상 교육을 해서는 안 된다,
성적은 이런 식으로 평가해야 한다, 클래스는 몇 명이어야 한다 등
학교라는 곳은 모두 비슷한 형태를 취하고 있습니다. 저는 교육을
국가의 관리로부터 떼어놓아야 한다고 생각합니다. 다양한 것을
배울 수 있는 장소가 있어야 해요. 그리고 부모들은 학원을 선택할
때 좀 더 성숙한 의식을 가지고 아이를 교육시킬 장소를 선택해야
합니다. 이 학원은 이런 점을 중시하고 이런 능력을 갖추게 하니까
아이를 보내면 좋다거나 하는 식으로 부모가 좀 더 의식을 가지고
생각해보는 거예요.
시바타 요시코柴田淑子 | 저는 어린이 건축학교에서 아이들을 지도하고
있는데 어떻게 해야 아이들이 스스로 구축하는 능력을 갖출 수
있는지 고민하고 있습니다. 어떤 장벽에 부딪혔을 때 그 장벽을
뛰어넘는 방법을 스스로 모색하는 태도는 매우 중요합니다.
긴 안목으로 사람의 성장을 지켜볼 때 어떤 식으로 접근하는 게
바람직하다고 생각하시나요?

다메스에 | 좋은 코치는 "이렇게 하면 돼."라고 말하기보다 "나라면 이렇게 할 것 같다."라는 정도로 거리감을 두는 사람이라고 생각합니다. 또 하나는, 아까도 말했듯 완전히 자유로운 상황에서 시작하기는 어렵다는 거예요. 예를 들어, 돼지의 방광을 깁는 기술이 탄생하면서 공이 만들어졌고 럭비나 축구가 시작되지 않았습니까? 비유적인 표현이지만 유희를 즐기기 위해서는 그런 공 정도의 재료는 갖추어져 있는 것이 좋다는 뜻입니다. 어느 정도까지 도구를 제공하면 좋을지, 또는 도구를 만드는 방법의 근본부터 시작하면 좋을지, 형식적인 부분과 여백의 균형을 잡아주어야 할 필요가 있다고 생각합니다.

와시다 | 저는 '가르친다' '육성한다'는 말이 마음에 들지 않습니다. 대학에서는 교육을 담당하고 있지만, 제가 운영하는 학원에서는 육성이 아니라 아이들이 자유롭게 자랄 수 있는 장소를 어떻게 만들 것인지에 주력하면서 여러 가지 시행착오를 반복하고 있어요.

무라마쓰 | 와시다 씨 자신은 그곳에서 무엇을 얻고 계신가요?

와시다 | 글쎄요. 저 자신은 무엇을 얻고 있을까요? 일단 세대를 의식한다고 말할 수 있을까요? 그 아이들이 50년 뒤 저 정도의 나이가 되었을 때를 생각하면 꽤 심각해집니다. 앞으로 50년 뒤의 일본 사회를 생각하면 말입니다. 그래서 아이들이 불행해지지 않도록 하려면 어떻게 해야 좋을지를 생각하고 있습니다.

무라마쓰 | 저도 노인이지만, 남은 시간이 짧아질수록 다음 세대에게 살아가는 기술을 가르쳐주어야 한다는 생각이 듭니다. 사설 학원을 운영한다는 것은 그런 생각을 행동으로 표현한 것 아닐까요?

와시다 | 그러고 보니 비교적 연령이 높은 사람들이 학원을
시작하는군요.(웃음)

이토 | 아닙니다. 다메스에 씨도 운영하고 있으니까요.(웃음)

와시다 | 일본 사설 학원의 재미있는 점은 배우는 쪽과 가르치는
쪽의 입장이 역전되는 경우가 있다는 것입니다. 예를 들어,
현재 오사카 대학 의학부의 전신이자 에도 시대江戶時代의 서양학
사설 학원이었던 데키주쿠適塾(그림 11)는 란가쿠蘭学 학자이면서
의사로 알려진 오가타 고안緒方洪庵이 만든 학원이지만,
학원생이었던 후쿠자와 유키치福澤諭吉를 비롯한 여러 사람이
나중에 각 클래스를 담당했습니다. 그런 식으로 배우는 쪽이
가르치는 쪽이 되는 구조가 잘 갖추어져 있었습니다. 졸업한
뒤가 아니라 재학 중에 말입니다.

　　과거에는 지역 사회에 아이들의 자치회도 있었습니다.
예를 들어, 초등학교에서는 6학년생이 학교에 갈 때 다른 학생들을
인솔한다거나 하급생이 싸움을 하면 주의를 주는 식이었어요. 지금은
그런 것이 없습니다만, 배우는 쪽의 자치 같은 것이 육성된다면
바람직하지 않겠습니까?

메소드와 매뉴얼

다구치 준코田口純子 | 저는 건축 교육에 관해 연구하고 있는데,
늘 고민하는 문제는 사설 학원의 형식이 육성되면 메소드나 매뉴얼,

또는 교과서가 되어 다른 장소에서도 사용하게 된다는 점입니다. 그럴 경우, 학원을 시작한 분들의 몸에서 발산되는 살아 있는 언어 같은 독창적인 의욕이 사라질 것 같은 느낌이 듭니다. 사설 학원 같은 장소에서의 배움이 이어져가는 구조에 관해 어떻게 생각하시나요?

다메스에 | 지식을 전달한다는 것만이라면 요즘은 인터넷 등으로도 얼마든지 전할 수 있기 때문에 대부분 해결된다고 생각합니다. 중요한 것은 분위기를 조성해서 영향을 끼칠 수 있는 사람들이 어느 연령을 넘으면 모두 '선생님'이 된다는 생각을 의식적으로 가져야 한다는 거예요. '부모에게서 자녀에게로' 같은 수직 방향의 관계뿐 아니라 좀 더 수평적이고 넓은 방향에서 서로 영향을

그림 11 | 데키주쿠 학원 대강당 | 제공: 데키주쿠 기념센터

끼칠 수 있는 상황을 만드는 수밖에 없지 않을까요?

이토 | 어린이 건축학교는 다양한 시행착오를 겪었습니다. 하지만
3년 정도 지나니 어떻게 운영해야 좋을지 대강의 방법이 떠올랐고,
더욱 정확한 방법은 무엇인지 발견하고 싶어지더군요. 단, 그것이
이른바 매뉴얼이 되어버려서는 안 되겠죠. 그러나 더 나은 방법을
고민한다는 사고 자체는 중요하다고 생각합니다.

다메스에 | 처음에 아이들을 지도하기 시작했을 무렵, 아이들의
반응을 보고 느낀 점은 제가 재미있으면 아이들도 재미있어
한다는 것이었습니다. 우선 저 자신이 몰입해야 해요.

이토 | 동감입니다.

와시다 | 저도 매뉴얼은 필요 없지만, 메소드는 필요하다고
생각합니다. 메소드는 어떤 상황에서도, 무슨 일이 발생하더라도
대응할 수 있는 것입니다. 이해하기 쉬운 예를 들면, 박사 학위를
가지고 있는 사람에 대해 착각하기 쉬운 것은 그 사람이 박사니까
그 분야에 관해서라면 무엇이건 알고 있는, 박사 학위를 일종의
면허증이라고 생각한다는 것입니다. 하지만 박사 학위는
그 분야의 본질을 이해하고 있는 사람, 즉 다른 어떤 분야의
문제가 주어지더라도 어떻게 해결해야 좋은지 그 메소드를 체득하고
있는 사람으로 생각해야 한다는 거예요.

2014년 5월 23일 에비스 스튜디오에서

6

논고

무라마쓰 신

건축역사가가 건축가를 만났을 때

지역을 교육하다

아이들과 '지역'을 탐방하는 일은 정말 재미있다.

"어둠을 보렴. 도깨비가 있을지도 모른단다."
"네? 그런 건 없어요."

"아, 이 문어 공원의 문어는 정말 잘 생겼는데."
"저 위에 올라가고 싶어요!"

"에비스에는 언덕이 많은데 왜 그럴까?"
"글쎄요, 잘 모르겠어요."

"시부야 강은 어디에서 흘러오는지 알고 있니?"
"메이지 신궁?"

이런 대화를 나누면서 어린이 건축학교의 후반기 수업이 시작된다.
어린이 건축학교의 후반기 수업은 '지역'에 어울리는 건축물이나
건조물을 설계하는 것이다. 그 발단은 10여 년 정도 시행하고 있는
시부야 구립 우에하라上原 초등학교 6학년 학생들과의 지역 걷기에
있다. '지역'을 관찰하고 어떤 '지역'이 되어야 좋은지 구상하면서
각자 이 '지역'에 어떤 식으로 관여할 것인지를 생각한다. 이런
과정을 통해 배양된 '지역 리터러시literacy 교육'의 철학은 어린이

건축학교에도 지하수처럼 흐르고 있고 때로 샘물처럼 힘차게
솟아오르기도 한다.

　발표를 포함해 11회에 걸친 어린이 건축학교의 '지역' 수업은
단순하게 말해서 첫째, 지역으로 나가 관찰한다(관찰), 둘째,
지역과 공존하는 인공 구조물의 대지나 기능을 생각한다(협력),
셋째, 취향을 응축하여 설계한다(연구)라는 세 가지 작업을
실행하는 것이다. 이를 세 가지 요점이라고 말할 수 있다.

관찰

첫 번째 요점인 '관찰'은 머리로 생각하는 것이 아니라 신체와
오감을 총동원해서 관찰과 사고를 연결한다는 어린이 건축학교의
이념과 밀접한 관계를 갖고 있다. 지역 관찰 및 탐색 장소는
아자부주반麻布十番, 시부야, 에비스, 센다가야千駄谷로 매년 이동하고
있지만, 현실적으로 복잡한 '환경세계'가 펼쳐져 있는 지역으로
설정된다.

　여기에서 말하는 '환경세계'는 생물에 따라 보고 있는 세계가
다르다고 말한 동물학자 야코브 폰 윅스쿨Jakob Johann Baron von Uexküll이
저서 『생물이 본 세계Streizüge durch die Umwelten von Tieren und Menschen: Ein
Bilderbuch unsichtbarer Welten』에서 설명하고 있는 사상과 비슷하다. 단,
아이들은 자신이 다양한 생물이 존재하는 세계에 살고 있다는
사실을 모른다. 본능적으로 그중 일부가 되어 있어 그것을 부감할

경험이 없었기 때문이다. 그러나 인간이 다른 생물과 다른 점은
다른 '환경세계'에 살고 있다는 것뿐 아니라 학습을 통해 그
'환경세계'를 분절화하고 더욱 깊이 이해하는 능력을 갖추고 있다는
사실이다. 그런 사실을 '지역' 과제의 첫 번째 단계인 '관찰'을 통해
습득해간다.

현실세계의 '지역'에서는 지형이 결코 평탄하지 않다. 언덕이
있고 강이 있고 습지도 있다. 또한 물이나 나무가 있고 다리나 보도,
집 등의 구조물이 있다. 나아가 그곳에는 다양한 생물과 인간이
존재한다. 도깨비나 유령도 있을지 모른다. 아이들은 본능적으로
그 실태를 잘 알고 있지만, 뭔가를 만들 때는 그 존재들을 완전히
잊어버린다. 사진을 찍거나 자기들이 걸어본 루트를 1/500의
지형 모형 안에 기록하고 그 안에 대지를 정하는 과정을 거치면서,
초등학생에게는 약간 수준이 높은 환경과의 위치 관계에 대한
이해 능력을 습득해가는 것이다.

협력

두 번째 요점은 지역과 서로 '협력'해서 무언가를 만들어내는
것이다. 어린이뿐 아니라 성인 건축가도 자칫 그 지역이 갖추고
있는 고유의 의미를 놓치기 쉽다. 그래서 어느 장소에 세워도
상관없을 설계를 해버린다. 하지만 첫 번째 단계인 '관찰'을 거치면
'지역'에는 다양한 것이 존재하며 자기들도 그중의 일부라는

사실을 깨닫게 된다. 그리고 건축가의 역할은 한 걸음 더 나아가 그것들과 원만하게 공존할 수 있는 방법을 생각하는 데에 있다는 사실을 이해하게 된다.

이 공존을 실체화하는 행위는 아이들에게 매우 어려운 일이다. 아이들에게 주어진 과제는 '물, 사람이나 도깨비, 생물, 나무, 언덕'에서 한 가지 주제를 선택해 그것과 공존한다는 가정 아래에서 직접 프로그램을 고안하고 구조물을 만들어가는 것이다. 그때 대부분의 아이는 평소 자신이 꿈꾸던 놀이를 즐기고 싶다는 발상으로 향하기 쉽다. 공존해야 할 물, 생물, 나무 등에는 전혀 관심을 기울이지 않는다.

'지역' 안에 무언가를 설계한다는 이 과제에는 중요한 관점이 포함되어 있다. 물, 나무, 지형, 사람이나 도깨비, 생물과 단순히 공존하는 것이 아니라 생태학에서 말하는 '상리공생相利共生'을 지향하는 것이다. 그리고 제작자인 자신이 다른 '환경세계'를 서로 연결하는 역할을 담당한다. 초등학생에게 익숙한 말로 표현한다면 '협력' 관계가 목표가 되는 것이다. 여기에 보다 쉽게 인도하기 위해 상대의 성질, 냄새, 소리, 기억, 풍경, 모습, 움직임 등을 제시하고 어떻게 해야 상리공생을 할 수 있는지 힌트를 주기로 했다. 예를 들어, 물과 상리공생하기 위해 물소리에 착안하면 어떨까 하는 등의 조언이다.(도표 1) 그 과정을 통해 '협력'에 대한 이해가 좀 더 단순해지기를 바란다.

연구

세 번째는 '연구'다. 더 정확하게 말하면 '가시화된 취향이 깃든 연구'다. 건축가의 가장 중요한 역할은 구조물을 사용하는 주체에게 즐거움, 기쁨, 감동을 가시화해서 제시하는 데에 있다. 단순히 상리공생의 기능을 가진 인공 구조물이나 프로그램의 개념만을 드러내어 '지역' 안에 삽입하는 듯한 행위는 가르치지 않는다. 똑같은 것이라 해도 '취향이 깃든 연구'를 첨가하는 방식을 통해 '지역'의 요소와 '협력'하는 힘을 몇 배로 증폭할 수 있는 건축가의 본분을 이 과정에서 체득하기를 바란다.

사실, 즐거움, 기쁨, 감동이라는 '가시화된 취향이 깃든 연구'의 중요성은 건축역사가인 내가 10년 동안 실시해온 우에하라 초등학교×도쿄 대학의 프로그램에서는 생각하지 못했던 부분이다. 어느 정도 이해는 하고 있었지만, 설계 경험도 없고 항상 설계를 외부에서 관찰해온 건축역사가인 나에게는 그것을 전면에 내놓을 자신감과 용기가 없었다.

대상 (그룹으로 고정)	의	성질 (임의로 선택)	~와 함께	누가, 무엇이	행위	~를 위한 시설, 장치, 건물
사람		기억				
생물		냄새				
식물	의	소리	~와 함께	누가, 무엇이	OO하다	~를 위한 시설, 장치, 건물
물		풍경				
지역, 건물		행동, 움직임				

도표 1 | ~와 함께

이것은 설계 현장에서 다양한 '취향이 깃든 연구'를 실행해온
어린이 건축학교 주재자인 건축가 이토 도요에 의해 비로소 실행에
옮길 수 있었던, 어린이 건축 교육의 커다란 도약이다. 현재 전 세계
각지에서 어린이를 대상으로 삼는 건축 교육이 고안되고 실시되고
있지만, '취향이 깃든 연구'의 중요성과 그 교육 방법은 자각하고
있지 않은 듯하다. 그 이유는 어린이 건축 교육이 제일선에서
창조적 활동을 하고 있는 건축가들에 의해 본격적으로 이루어지지
못하고 있기 때문이다.

'취향이 깃든 연구'의 의미와 중요성을 전달하기 위해 이토
도요는 전반기 교육에서 '~같은'이라는 과제를 설정했다. '구름
같은, 물 같은, 바람 같은'이라는 추상적인 개념을 직유적으로
해석하지 않고 은유적, 풍유적으로 이해하고 '집'을 설계한다.
이 과제는 매우 난해하지만 '~같은'이라는 과제를 거치면서
아이들은 '연구'란 무엇인지 하나하나 배워나간다. 그리고 후반기의
'지역'이라는 과제에서 다시 그 '연구'하는 능력을 단련한다.

어린이와 역사를 생각하다

어린이 건축학교에서는 전반기의 '~같은'이라는 과제에 균형을
맞추기 위해 후반기에 '~와 함께'라는 과제를 설정했다. 3년째가
시작될 무렵, 이토 도요는 '~같은'이라는 과제를 제시해 우리를
당황하게 했다. 그에 호응해서 '지역'이라는 과제도 지금까지와는

질적으로 다른 도약을 보여주어야 할 필요가 있었다. 그리고 3년째 후반기 수업을 구성할 때 탄생한 것이 '~와 함께'라는 '지역'에 관한 교육 방법이다.(도표 2) 건축역사가가 건축가를 만나 '~와 함께'가 탄생한 것이다.

이것이 해마다 진화하고 있는 어린이 건축학교 교육 프로그램의 실태이고, 그 자체가 '취향이 깃든 연구'라고 말할 수 있다. 물론 건축역사가로서의 본분은 '역사'의 의의를 생각하는 것이지만, 그 부분에 관해서는 아직 '가시화된 취향이 깃든 연구'가 이루어진 어린이 건축학교용 프로그램이 만들어지지 않았다. 어느 정도 복안은 있으므로 가까운 시일 안에 어린이 건축학교 졸업생들을 대상으로 어린이 건축클럽에서 선보일 생각이다. 그곳에서 건축역사가는 건축가와 멋진 하모니를 연출할 것이다.

	전반기	후반기
대상	집	지역
콘셉트	~같은(은유적, 풍유적)	~와 함께(상리공생, 협력)
신체성	오감	필드워크
습득할 것	유연한 건축관, 연구	환경세계, 사회성, 연구
제작물	자신의 집	지역의 시설, 행위

도표 2 | '~같은'과 '~와 함께'

오타 히로시

지역의 가소성

아이들을 대상으로 한 첫 워크숍의 신선함을 지금도 기억하고 있다. 어린이 건축학교가 시작되기 1년 전인 2010년 6월 이마바리今治에 있는 미스카美須賀 초등학교에서 실시된 워크숍이었는데, 이듬해 개관한 '이토 도요 건축뮤지엄'의 사전 이벤트 형식이었다. 당시 나는 이마바리의 지역 주민들과 재생위원회를 도우면서 페리보트 폐지 이후의 항만 활용 방법에 관해 논의를 거듭하고 있었다. 이마바리 항구는 사각형 모양의 중심 시가지 한쪽 변을 차지하고 있어서 그 기능이 멈추면 지역의 골격이 흔들리고 만다는 커다란 문제를 안고 있었다. 그러나 새로운 항구에서 무엇을 할 것이냐는 문제가 화제로 떠오르자 가능성 있는 이미지는 떠오르지 않았다. 이것은 일본 항만 지역의 애석한 규정으로, 그동안 항구와 생활이 분리되어왔기 때문에 공간을 어떤 식으로 이용해야 좋을지 상상력을 펼칠 수 없었다. 어린이 워크숍이 열린 것은 그렇게 곤란한 상황에 놓여 있을 때였다.

　워크숍의 제목은 '이마바리 지역을 새롭게 만들자'로, 아이들이 각각 자신의 아이디어로 만든 건물 모형을 가지고 와서 미래의 이마바리를 만들어보자는 내용이었다. 체육관에 커다랗게 펼쳐진 1/200의 지역 평면도에 전망타워, 유원지, 동물원 등 아이들이 스스로 선택한 시설물들이 상점가, 이마바리 성, 항구, 나아가 바다 등에 놓여졌다. 아이들의 꿈은 그야말로 꿈같아서 구조나 용도가 현실에서 동떨어진 것들이었다. 하지만 그 꿈은 초등학교 옆에 있는 대지를 비롯해 근처 공원에 남김없이 표현되었고, 있음직한 지역의 모습을 자신의 생활권과 이웃에서

포착하고 있다는 점에서는 압도적인 현실감이 있었다.

　이런 지역이면 좋겠다는 직접적인 표현 방법은 성인 워크숍에는 존재하지 않는다. 지역의 미래를 생각할 때 성인의 이론적인 접근이 올바른지, 아니면 아이들의 공상적인 접근이 올바른지 고민될 정도로 아이들의 표현에는 박력이 느껴졌다. 적어도 나를 포함한 주변의 어른들은 아이들의 제안을 지켜보는 동안 가슴 설레는 지역의 미래를 생각해봐야겠다는 반성이 들 정도로 깊은 감명을 받았다. 즉 지역 만들기의 새로운 아이디어를 제공하는 듯한 신선한 워크숍이었다.

콘텍스트로부터의 자유

그로부터 4년, 어린이 건축학교에서 세 번째 시즌을 끝낸 시점에서 그때의 신선함을 되돌아보면 세 가지 정도로 응축할 수 있겠다.

　첫째, 아이들은 지역의 콘텍스트와는 인연이 없다. 아이들은 지역의 역사, 산업, 교통망, 경관 등 상황을 읽고 공간을 생각하는 행위를 하지 않는다. 건축학교의 에스키스esquisse에서 지역의 역사나 주변 상황에 관해 설명하는데, 그 때문에 제안이 재미있어지는 경우는 거의 없다. 사실 아이들의 특징은 콘텍스트에서 독립되어 있는 것이라서, 이런저런 사정에 얽매이지 않고 어떻게 해야 건축을 재미있게 표현할 수 있는지 비콘텍스트 이론으로 관철하는 쪽이 더 아이들답다. 다만, 지형만은 별개여서 아이들도 언덕, 벼랑, 강,

연못을 자신의 작품에 도입하기 때문에 어린이 건축학교에서는 1/500의 지형 모형을 활용하면서 건축에 관한 발상의 폭을 넓힐 수 있도록 유도한다. 체험할 수 있는 것부터 시작해서 서서히 지역을 포착해나가는 접근 방법은 꽤 상쾌하다.

또 하나는 아이들에게 지역은 미지의 공간이라는 점이다. 그들은 자신이 지역을 알고 있다는 전제를 두지 않는다. 함께 지역 걷기를 하면 아직 체험해본 적이 없는 장소를 탐색하는 즐거움을 온몸으로 만끽하려 하고 비록 가본 적이 있는 장소라 해도 무언가 새로운 발견을 하기 위해 눈을 반짝이며 건축적 발상을 한다. 이것은 '집'이라는 과제 때와 다르다. '집'의 경우 아이들은 거실, 자신의 방, 정원 등 이미 알고 있는 공간으로부터 전체적인 모습을 조립하려 하지만, '지역'의 경우 자신의 발견에서부터 공간을 만들려 한다. 그래서인지 지역을 부감적으로 포착한 구상은 적지만, 아이디어를 발견했을 때의 흥분이 그대로 남아 있는 구상이 많고, 그런 점이 재미있다. 주차장의 나무 한 그루, 음산한 분위기를 풍기는 기분 나쁜 벼랑을 갑자기 지역의 중요한 랜드마크로 표현하는 모습을 보고 있으면, 그들만이 살아가는 마법의 세계에 초대받은 듯한 느낌이 든다. 사실 지역은 그런 식으로 풍부한 안목을 가지고 읽어야 하는 대상이 아닐까 싶다.

마지막 하나는, 아이들의 눈에는 지역이 미래 그 자체로 비치고 있는 것은 아닐까 하는 점이다. 이것은 단순히 그들이 미래의 지역을 살아간다는 의미가 아니다. 그들의 눈에는 지역 전체가 불확실하고 가소적인 것으로 비치고 있는 듯하다. 성인의 입장에서

보면 지역이 장래에도 바뀔 것이라는 사실은 충분히 이해하면서 그 변화의 양은 많지 않을 것으로 생각한다. 그러나 아이들의 스케치를 보거나 이야기를 듣고 있으면 그들의 미래는 현실과는 전혀 다른 모습으로 되어 있어 그 변화의 양에 놀라지 않을 수 없다. 탑이 늘어서 있는 지역도 볼 수 있고 하늘을 날아다니는 지역도 볼 수 있다. 그리고 그런 곳에서 태연하게 생활하고 있으니 그들은 자신의 변화 양에 대해 아무런 의심이 없다고 보아야 하지 않을까. 지역과 자신들의 가소성에 대한 이런 확신은 대체 무엇일까?

가위의 감촉에서 미래를 포착한다

새삼스레 성인과 지역의 관계에 관해 생각해본다. 성인은 이런저런 콘텍스트에 신경을 쓰며 지역에 관해 모르는 점이 많은데도 대강은 이해하고 있다고 전제하고 있으며, 지역은 바뀌는 존재이기는 하지만 변화의 양에는 나름대로 상한선이 있다고 생각한다. 그것이 성인의 역할이기 때문에 반드시 나쁘다고 말할 수는 없지만, 가소성이 줄어든 자신의 모습을 투영하고 있는 듯한 느낌마저 들어 아이들의 자유로움이 부러워진다. 또한 성인은 변화한 지역에 자신의 새로운 생활을 대입하는 일이 서툴러 지역은 변하지만 자신은 변하지 않는다는 식으로 마치 남의 일처럼 생각한다. 지역이나 자신의 미래는 얼마든지 다양하게 만들 수 있다고 생각하는 유연성은 아이들보다 성인에게 필요한 듯하다.

어린이 건축학교의 의의는 미래가 가지고 있는 가소성을
포착하고 그곳에서 살아가는 자신의 모습을 상상하는 능력을
키워주는 데에 있다. 그것은 아이들이 건축가가 되었을 때 필요한
것이라기보다 나이가 몇 살이건 어떤 입장에 놓여 있건 자신이
여전히 유연한 존재로 남아 있기 위한 기초 훈련 같은 것이다.

이마바리의 미스카 초등학교에서 신선함을 느낀 이유도 잠깐
동안이나마 참가자 모두가 아이들이 만든 1/200 모형 속 지역에
사는 상상을 했기 때문이다. 그 기분만 유지할 수 있다면 우리는
우리의 미래에 더욱 능동적으로 관여할 수 있을 것 같은 느낌이 든다.

시행착오를 거치면서 어린이 건축학교에서 모형 만들기 시간이
조금씩 증가해온 이유는 지역의 미래를 포착하는 힘이 중요하며,
그것을 가장 잘 단련할 방법이 모형 만들기라는 사실을 깨달았기
때문일 것이다. 기본적인 학습은 물론 건축물 견학이나 지역 걷기도
하고 있지만, '정말 어린이 건축학교답다'는 생각이 드는 것은
아이들이 가위를 손에 들고 모형을 제작할 때다. 정신을 집중하고
몰두해 있는 그들의 표정은 가위의 감촉을 통해 자신의 미래를
실감해보려는 듯해서 부럽기까지 하다. 그렇다면 나도 흉내를 내면
되지 않을까 싶지만, 이론이라는 것이 방해가 되어 그리 쉽지 않다.
언젠가 성인을 대상으로 하는 워크숍에서 어린이 건축학교처럼
자유롭고 밝은 모형 제작을 시도해보고 싶다.

다구치 준코

말 하 는 건 축

집, 지역을 향한 애착

어린이 건축학교와 인연이 닿기 전, 건축 보전운동에 관심이 있던
나는 대학과 대학원에서 건축 교육을 받은 뒤 지역사회에서 발로
뛰면서 연구하기 위해 후쿠시마福島 현의 스카가와須賀川 시를
들락거리고 있었다. 스카가와의 역 앞에는 다이쇼 시대大正時代의
누에고치 저장창고(고치 창고)가 있었는데, 아쉽게도 해체된
무렵이었다. 당시 누에고치 저장창고 보존을 주장하는 모임에서는
"고치 창고의 호소에 귀를 기울여라!"라는 구호를 내걸고 있었다.
그것은 마치 '고치 창고'라는 이름의 건축물이 가족의 일원이라는
듯한 표현이었다. 그들의 노력에도 고치 창고가 해체되자, 이
모임에서는 지역에 잠들어 있는 소중한 매력들이 사라지기 전에
널리 알려야 한다는 목적으로 스카가와의 지형, 수맥, 사계절의
변화, 사람들의 생활, 향토 음식, 건축물 등을 발견하고 소개하는
활동을 시작했다. 모임에 참가한 사람들은 스카가와의 이런 다양한
매력을 지역의 '맛'이라고 이야기했다.

건축물이 말을 한다? 지역을 맛본다? 말은 정말 재미있다.
대학에서 교육이나 연구 대상이었던 건축물은 '말하는 존재'가
아니었고 지역은 '맛보는' 대상이 아니었다. 하지만 나는 그들의
주장과 표현에 반박할 말이 없었다. 그들의 말은 건축물이나 지역을
객관적인 '환경'으로 바라보는 견해가 아니라 좀 더 사람들의
몸과 마음에 가까운 존재로서의 '집' '지역'에 대한 애착에서
시작되는 것이라고 이해하기로 했다.

일본의 건축 교육

일본에서는 건축 교육이 대학이나 대학원의 전공 및 고등학교의
전문 교육으로 자리매김 되어 있다. 그 교육은 대체적으로
건축물이나 지역을 객관적인 '환경'으로 바라보는 견해에 바탕을
둔다. 건축학의 영역은 구조, 재료, 역사의장, 계획 등으로
세분화되고 각각 고도로 전문화되어 있으며, 건축 설계 교육이
개별 학문 영역을 통합하는 역할을 담당한다. 하지만 설계로
특정된 학문은 없어서 스튜디오나 아틀리에 등에서 설계 과제를
통한 건축가와 학습자의 도제적 교육을 거쳐 학습자가 체험적으로
개별적인 학문 영역을 통합하는 능력을 갖추는 방법이 주류를
이루고 있다. 이런 구조는 메이지 시대明治時代 초기에 영국
출신 건축가 조시아 콘더Josiah Conder를 초빙하여 고부工部 대학의
건축학과(당시에는 조가造家학과라고 했다.) 안에서 전문 교육을
실시했던 시기와 별로 달라진 게 없다.

　일반 교육으로서의 건축 교육의 필요성은 일본의 고도경제성장
시대가 끝나면서 산업형 공해로부터 도시나 생활형 공해로
사람들의 관심이 옮겨진 무렵, 주거 환경의 질적 개선을 위해
구미의 환경 교육을 참조했던 1980년대에 제기되었다.

　'그 무엇과도 바꿀 수 없는 지구Only One Earth'라는 구호로 잘
알려져 있는 1972년의 국제연합 인간환경 회의(스톡홀름 회의)
이후, '환경'이라는 말이 자연환경, 인공 환경, 사회 환경 등 인간을
둘러싸고 있는 다양한 측면을 포함하는 의미로 보급되면서

건축물이나 지역, 그곳에서 발생하는 생활도 '환경'의 일부로
포착되었기 때문이다.

건축과 아이들을 둘러싸고

이런 분위기 속에서 주거학이나 도시계획학이 새롭게 도입되는
한편, 일본 건축학회는 기관지 《건축잡지》 1984년 2월호에
'주거 환경 교육'이라는 특집을 실었다. 그 특집에는 학교에서의
주거 환경 교육 현상과 과제의 하나로 건축이나 도시를 대상으로
하는 인공적인 환경 교육(인공 환경 교육)의 필요성이 제기되었다.
 1990년에는 당시 건축학회의 선두주자인 뉴멕시코 대학
건축학부 교수 앤 테일러Anne Taylor 박사를 일본으로 초대해 그녀가
개발한 인공 환경 교육 커리큘럼 '건축과 아이들Architecture and
Children'에 관한 강연과 전시회를 개최했다. '건축과 아이들'은 미국
건축가협회가 초·중·고등학교를 위한 종합적인 학습 방법을 정리한
프로그램의 하나로 인정되어 교재로서 질이 매우 높다는 평가를
받았다. 이 커리큘럼이 일본에 소개되자 센다이와 니가타新潟에서
아이들을 대상으로 인공 환경 교육 활동에 관심을 기울이고 있던
사람들에 의해 1995년에는 일본어 번역판이 발행되었다.
 이 밖에도 1990년 이후, 일본 건축학회는 다양한 기관과
제휴하여 '부모와 자녀를 위한 도시와 건축 강좌'를 개최하는
한편, 에코 스쿨 환경 학습 프로그램 개발 등을 도입해왔다. 마침

이 시기는 초등학교 생활과 도입(1992년)이나 초·중·고등학교의
종합적인 학습 시간 도입(2002년·2003년)과 겹쳐져 창조성이나
문제 해결 능력의 육성과 건축 교육의 연관성이 왕성하게
논의되어왔다.

2013년에는 건축학회에 '어린이 교육지원 건축회의'가
신설되어 건축계의 네트워크화, 사회로의 보급 활동, 초·중학교
교육회와의 연대(프로그램 등의 제공)를 추진하기로 결정했다.
1990년대나 2000년대의 환경, 사회, 교육과는 다른 현재의 상황에
대해 이 회의가 어떤 역할을 할 것인지 주목받고 있다.

일반 교육으로서의 건축 교육 보급에는 또 한 가지 거대한
흐름이 있다. 세계 건축가의 자주적 조직인 국제 건축가 연맹은
건축가의 사회적 역할로서 아이들의 교육에 기여해야 한다는 데
의미를 두고 있다. 우연히도 그 워크 프로그램의 이름 역시
'건축과 아이들'이다.

국제 건축가 연맹은 3년 주기로 세계 대회를 개최하는데,
'건축과 아이들'은 1999년의 베이징 대회에서 채택되었다. 그 이후
인공 환경 교육 가이드라인, 웹사이트, 프로그램이 만들어지면서
건축가뿐 아니라 다양한 사람이 실시하는 교육 활동이 주목받게
되었다. 그 결과, 2011년 도쿄 대회부터 3년마다 아이들을 대상으로
인공 환경 교육 활동이나 성과물을 표창하는 '국제 건축가 연맹
골든큐브 상'이 실시되고 있다. 일본에서는 일본 건축가 협회가
일본 내 표창과 국제 건축가 연맹의 추천 작품 선정을 담당하고
있다. 2014년의 국제 건축가 연맹 더반Durban 대회에서는 일본에서

추천한 '건축과 아이들 네트워크 센다이'가 높은 평가를 받아
조직 부문에서 최우수상을 받았다. 이것은 일본 안의 활동에
크나큰 격려를 해주는 사건이 되었고, 표창의 거점이었던
나고야名古屋에서는 일본 내 활동의 교류를 심화하는 사업이
전개되고 있다.

집, 지역을 통한 도전

지금까지의 건축 교육의 흐름을 보면 아카데미즘 건축 교육을
비롯해 매우 폭넓은 전개를 보인다. 이 흐름에는 인공적인
'환경'에 대한 이해와 의식을 계발하는 보급이라는 측면뿐 아니라
아카데미즘의 외부로부터 '집' '지역'을 만들어가는 즐거움과
놀라움을 동반하는 도전이 포함되어 있다는 느낌이 든다. 이 도전은
건축을 만들고 사회에 참여하는 자신의 외부세계에만 향하는 것이
아니라, 이런 것도 할 수 있다거나 저런 것도 할 수 있다는 자신의
내부세계를 향하는 것이기도 하다. 내가 그런 사실을 깨달은 것은
어린이 건축학교를 찾아오는 아이들이나 건축을 배우는 학생,
건축에 관심이 있는 사회인으로 구성된 TA, 그리고 강사의
교육 현장에서였다.
　　똑같은 '집' '지역'이라 해도 사람의 주관에 따라 견해가 다르다.
하지만 그것을 뒤집어 생각하면 '집' '지역'을 이해함으로써 자신의
마음속에 존재하는 자연이나 사회에 대한 이미지, 거기에 포함된

자신의 기억, 가치관, 꿈 등을 이해하게 된다. 다만 스스로를
이해한다는 것은 쉬운 일이 아니다. 따라서 자신이 가지고 있는
이미지를 공유하고 이해해주는 다른 누군가가 필요해진다. 또한
그 매체로서 스케치나 모형도 필요하다. 아이들과 TA, 강사의
관계는 이렇게 시작된다. 그 관계 안에서는 자신의 기억, 가치관,
꿈 등이 그대로 공유되지 않고 다른 누군가와의 상호 작용을 통해
더욱 부풀어 오른다. 자신이 훌륭한 '집' '지역'을 만들었다고
생각해도 역시 다른 누군가가 새로운 발견을 해주는 것이 중요하며,
그것은 관계를 맺은 각자가 생각했던 것 이상의 기쁨과 놀라움을
얻는 과정이기도 하다.

　　여러 사람이 모이면 '집' '지역'에 관한 견해가 각각 다르다.
그것들을 공유해서 서로 인정하기도 하고 때로는 서로 반발하기도
하면서 상호 간의 이해는 심화한다. 인간 이외의 생물, 사물, 사건
등에도 생각을 기울이면 '집' '지역'에 대한 견해의 폭은 더욱
넓어진다. 인간 이외의 대상들은 언어를 통한 대화가 불가능해서
만져보거나 귀를 기울여보는 등의 다른 방법으로 대화를 모색한다.

　　이처럼 어린이 건축학교에서의 학습은 건축적인 내용뿐 아니라
인간적인 내용으로 넘친다. 그것은 어린이 건축학교만의 학습은
아니겠지만, 1년 동안 또는 그 이상의 시간에 걸쳐 도전할 만한
보람이 있는 학습이다. 여기에서의 학습은 세련된 시민 교육이나
시민의식 교육보다 훨씬 더 생동감이 있다. 그것은 내가 아닌
다른 누군가 또는 어떤 대상과의 교류를 통해 자연이나 사회와의
연관 속에서 나도 뭔가 해보자고 몸과 마음이 움직이게 되는

능동적 활동력을 갖춰주는 것인지도 모른다. 그러므로 나 자신도
연구세계에서 뛰쳐나와 능동적으로 활동하는 과정을 거치면
'말하는' 건축물에 대답할 수 있는 답을 찾을 수 있을지도 모른다는
생각이 든다.

7

어린이 건축학교의
조직과 운영

사업 주체

이토 도요 어린이 건축학교를 운영하는 'NPO 미래의 건축을 생각한다Non Profit Organization これからの建築を考える'는 2011년에 설립되어 어린이 건축학교 이외의 NPO 회원을 대상으로 삼은 공개 강좌, 젊은 건축가와 건축에 관심이 깊은 일반인을 대상으로 삼는 강좌를 개설하고 있다. 또한 2011년에 개관한 이마바리 시 '이토 도요 건축뮤지엄'의 전람회, 강연회, 워크숍의 기획과 운영도 실시하고 있다.

개요

어린이 건축학교 학생은 초등학교 4학년부터 6학년까지의 아동 20명으로, 매년 3월 초에 이듬해의 학생을 모집한다. 때로는 수강 희망자가 정원을 웃도는 때도 있어서 3월 말경에 면접을 통해 입학생을 정한다. 수강을 희망하는 학생 전원을 받아들이고 싶은 생각은 굴뚝같지만, 현재의 체제에서는 수업의 질을 유지하면서 더욱 섬세한 개인 지도를 위해 20명이라는 인원수가 최적이라고 생각한다. 면접에서는 '자신이 살고 싶은 집'을 그린 스케치를 가지고 와서 설명하게 한다. 지망 동기나 취미, 특기를 묻기도 하는데 그중에는 '건축가가 되고 싶기 때문'이라고 대답하는 아이도 있지만, 어린이 건축학교 자체는 장래의 건축가를 양성하기 위한

커리어 교육 기관이 아니다. 어디까지나 어린이들의 자유로운 발상과 개성 있는 표현 능력을 신장시키는 것을 목적으로 삼고 있기 때문에 면접에서는 장래의 꿈을 고려하거나 그림 실력 등의 기술적 평가는 하지 않는다. 본인이 어떤 것을 생각하고 있는지, 어떤 의욕을 가지고 있는지를 더 중시한다.

강사는 이토 도요(이토 도요 건축설계 사무소 대표) 이외에 오타 히로시(도쿄 대학 생산기술 연구소 강사)와 무라마쓰 신(종합지구 환경학 연구소·도쿄 대학 생산기술 연구소 교수), 이렇게 세 명이 담당하고 있다. 관리와 운영은 상근 직원 두 명이 담당하고, 그 밖에 건축 전공의 대학생·대학원생이나 건축 설계에 종사하는 사회인이 TA로 참가하고 있다. TA는 일대일 형식으로 아이들을 담당하여 각자의 특성이나 이해 정도를 파악하고 학습과 제작을 세밀하게

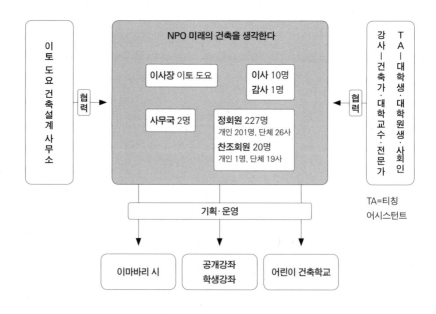

지원한다. 그림을 그리거나 작품을 만드는 것을 좋아하는 아이라고
해도 수업 도중에 집중력이 흐트러지기도 한다. 그럴 때는 TA가
말을 걸어 다른 아이들이 제작하고 있는 모습을 둘러보게 하거나,
모형을 만드는 수업에도 그림을 그릴 수 있게 하거나, 소재를
만져보면서 손을 움직여보게 하는 등 아이들의 특성에 맞춰 의욕을
일깨우도록 하고 있다. 기본적인 커리큘럼은 있지만, 아이들이
즐거운 마음으로 제작할 수 있도록 유연하게 개별 지도를 하고 있다.

집과 지역 수업

어린이 건축학교에서는 전반기에는 '집', 후반기에는 '지역'을
주제로 연간 20회의 수업을 한다. 전반기의 '집' 수업에서는
'자연과 같은 집'을 주제로, '파도' '별' '불' '산' '무지개'라는
자연계에 존재하는 대상 또는 자연 현상에서 상상력을 부풀려
최종적으로 그 이미지를 '집'의 조형과 연결한다. 중반에는
후지모토 소스케藤本壮介, 히라타 아키히사, 오니시 마키 등
활발한 활동을 하고 있는 젊은 건축가들이 설계한 집을
견학하면서 '이런 집을 지어도 되는 거구나.' 하는 식으로
아이들의 고정관념을 무너뜨린 뒤 자유로운 발상을 할 수 있도록
강사와 TA가 이끌어준다.
　　여름 방학 전부터 모형을 만들기 시작해서 프레젠테이션
보드에 아이디어를 정리하고, 가을에는 스튜디오에서 발표회를

가진다. 여기까지 아이들은 설계에서의 일련의 흐름을 체험한다.
전반기의 '집' 수업에서 내부와 외부의 관계, 스케일, 모형 제작
방법 등 건축의 기초를 배웠다면, 후반기의 '지역' 수업에서는
내용을 더욱 발전시켜 지역과 건축의 관계를 생각하는 데에
중점을 둔다. '지역' 수업에서는 아자부주반이나 시부야, 에비스를
대지로 삼아 최종적으로 함께 하나의 지역을 완성한다는 목표로,
아이들 각자가 생각하는 '지역의 건축'을 설계한다.

후반기 수업의 전반부에는 그룹으로 나눠 지역을 탐색하고
지역의 특징을 찾거나 지형이나 역사에 관한 강연을 들은 뒤에
구체적인 장소에 대지를 정하고 스케치를 한다. 연초부터 모형을
제작하기 시작하여 종반에는 강사의 지도를 받으면서 사진이나
콘셉트를 프레젠테이션 보드에 정리하고 프레젠테이션하는
방법을 배운다. 2012년도와 2013년도는 건축학교가 아닌 다른
장소에서 후반기의 '지역의 건축'에 관한 공개 발표회를 개최했다.
이 자리에는 보호자와 일반인 100여 명이 참석했다.

운영

어린이 건축학교의 활동 거점은 에비스의 조용한 주택지에
있는 단독주택 같은 스튜디오로, 건축가 이토 도요가
개인 자금을 투자해 2013년 6월에 완성했다. 전면 도로를 향해
커다란 문이 있고 야외에 있는 듯한 기분 좋은 공간에서

아이들은 한층 더 자유롭게 제작에 열중한다.

　수강료는 한 달에 1만 엔으로 1회당 두 시간의 수업을
한 달에 2회 실시하고 있다. 수강료는 교재비, 인쇄비, 재료비,
보험료 외에 NPO의 운영비로 사용된다.

글 | 후루카와 기쿠미古川きくみ(NPO 미래의 건축을 생각한다 사무국장)

8

아이들이 바꾸는
건축과 지역

2011년도 학생
2012년 3월 24일, '아자부주반 지역의 건축' 발표회, 이토 도요 어린이 건축학교 가미야초神谷町 스튜디오에서

2012년도 학생
2013년 3월 15일, '시부야 지역의 건축' 발표회, 시부야 미타케노오카美竹の丘 다목적 홀에서
ⓒ 다카하시 마나미高橋マナミ

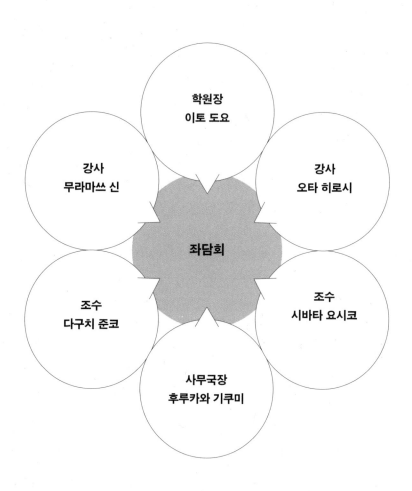

지역 속 학교, 에비스 스튜디오

이토 도요 | 2013년 6월에 가미야초에 있던 스튜디오에서 이곳
에비스 스튜디오로 이사를 왔습니다. 이 스튜디오는 공기의
흐름 같은 자연 에너지를 어떻게 활용할 것인지를 주제로
만들었기 때문에 옥외에 가까운 환경이에요. 환경이 바뀐 게
아이들에게 영향이 있을까요?

후루카와 기쿠미 | 아이들은 스스로 자기가 편한 장소를 찾는 것
같습니다. 2층에 틀어박혀 혼자 제작하는 아이도 있고, "테라스에서
만들고 싶어요."라고 말하는 아이도 있어요. 집중력이 떨어졌을
때는 잠깐 밖으로 나가보면서 자유롭게 자신의 장소를 찾아가고
있는 듯한 느낌이 듭니다.

다구치 준코 | 2012년에 오미시마大三島에 있는 이토 도요 건축뮤지엄
워크숍에 참가했을 때, 당시 오피스 빌딩의 한 층을 사용하던
가미야초 스튜디오와 오미시마에 지은 실버해트シルバーハット에서는
아이들의 모습에 많은 차이가 있었습니다. 이곳 에비스 스튜디오는
오미시마만큼 외부로 개방되지는 않았지만, '지역' 수업을 할 때
대지를 확인하기 위해 직접 나가볼 수 있어요. 오미시마의
워크숍에서도 모형에 돌이나 화초를 사용하고 싶으면 나가서
가져오라고 할 때가 있었습니다. 그런 외부와의 연결이 필요하다고
생각합니다.

오타 히로시 | 지난번 건물은 에어컨이 시끄러워서요.

일동 | 그랬죠.

오타 | 가미야초의 오피스 빌딩처럼 밀폐된 공간에서 소리와 빛에 관해 이야기해도 현실감이 없었습니다. 하지만 이곳은 편안하고 느긋한 느낌이 들어서 지역 속 학교라는 이미지에 어울리는 분위기가 잘 갖추어져 있다고 생각합니다. 주택가에 있기 때문에 아이들이 자연스럽게 모이는 그런 곳이에요.

후루카와 | 최근에는 근처의 아이들이 갑자기 문을 열고 들어오는 일도 있습니다.(웃음)

이토 | 아이들끼리의 커뮤니케이션은 전보다 좋아졌을까요?

시바타 요시코 | 적당한 개방감이 있으니까 다른 사람과의 거리감도 가까워진 것 같습니다.

후루카와 | 전에는 옆으로 긴 테이블을 사용했기 때문에 A그룹과

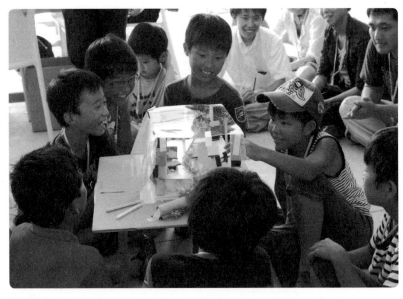

오미시마·이마바리 시 이토 도요 건축뮤지엄에서의 워크숍 ⓒ 다카하시 마나미

E그룹의 거리가 꽤 멀었지만, 지금은 거리가 가까워 서로 시선을 나눌 수 있습니다. 보호자들은 테라스에서 아이들이 수업을 받는 모습을 지켜볼 수 있는데, 그 덕분인지 아이들끼리의 커뮤니케이션이 훨씬 더 활발해진 것 같습니다.

오타 | 테라스에 마련된 공간에서는 수업이 끝난 이후의 반응을 들을 수도 있고 부모님들과 대화도 나눌 수 있어요.

이토 | 중간 지대는 확실히 효과가 있습니다. 우리가 일하다가 한숨 돌리려고 밖에 나가고 싶다고 생각하는 것처럼 아이들도 마찬가지라는 사실을 알았습니다.

오타 | 출입문의 커다란 프레임 안을 아이들이 들락거립니다. 그 광경을 보고 있으면, 왠지 아름답게 느껴집니다.

시바타 | 주변 풍경도 하나의 그림이니까요.

무라마쓰 신 | 좋은 건축물을 만든다는 수업은 좋은 건축물에서 실시하는 것이 좋아요.

이토 | (웃음) 좋은 건축물인지는 알 수 없지만, 아이들이 더위나 추위를 그다지 신경 쓰지 않으니까 일단 마음은 놓입니다.

아이들의 이미지네이션

무라마쓰 | 그런데 이토 씨는 무슨 이유에서 어린이 건축학교를 시작하셨습니까?

이토 | 미술관에서 전시회를 하면 반드시 아이들을 대상으로

1일 워크숍을 해달라는 의뢰가 들어옵니다. 그 일을 몇 번
해보았더니 꽤 재미있더군요. 그래서 이 일을 1년 동안 지속해보는
것은 어떨까 하고 생각한 것이 계기가 되었습니다.

오타 | 제가 처음 어린이 건축학교에 관한 구상을 들은 것은
이토 씨가 히로시마의 워크숍 이야기를 했을 때였습니다.
아이들과의 기념 사진에 이토 씨가 가장 기분 좋은 표정으로 찍혀
있었는데, 왠지 부럽다는 생각이 들더군요. 그 이후 제가 지역
만들기에 관여하고 있던 이마바리에서 이토 씨의 워크숍이 있었고,
그 워크숍에 참가해서 처음으로 어린이 교육에 깃든 가능성을
깨달았습니다.

 당시에는 이마바리의 어른들이 이마바리 항구의 지도를
크게 프린트한 것을 가지고 와서 그것을 바탕으로 지역을
생각했어요. 저는 어린 시절 공작과 사회 과목을 좋아했지만,
그 두 가지를 모두 해볼 수 있다는 느낌이 들어 흥미를 느꼈습니다.
어린이 건축학교의 '지역'이라는 과제에서는 가위를 사용해서
모형을 제작하는 작업이 사회와 어떤 관계가 있는지를 꽤
직접적으로 가르쳐줍니다. 상당히 재미있는 프로그램이라고
생각합니다.

시바타 | 학교 교육은 체감을 통해 수평적으로 배울 수 있는
기회가 없으니까요.

오타 | 또 한 가지 재미있다고 생각하는 점은, 사적인 것이지만,
제가 어린 시절 주택이나 지역을 어떻게 보고 있었는지를
상기할 수 있다는 것입니다. 아이들은 보행자 전용 도로나

주변 지역은 생각하지 않고 자기 나름대로의 해석으로 지역을
바라봅니다. 지난번 강평회에서 아이들의 발표를 들으면서,
아이들이 사는 세계는 이렇구나 하고 새삼 감동했습니다.

　　그들이 바라보는 에비스 지역은 역에서 가든 플레이스까지
고래가 손님들을 실어 나르고, 시부야 강가에 철새가 내려앉고,
그 바로 옆에서는 도깨비가 하늘을 날아다닙니다. 현실세계에는
존재할 수 없지만, 아이들이 살아가는 세계라는 의미에서 보면
마치 현실에 존재하고 있는 것처럼 느껴집니다. 집이 하늘을
날아다니거나 별이 가득 뜬 밤하늘에 나 있는 길이라거나, 아이들의
거대한 우주관을 배우고 있는 듯한 기분이 들어 좋았습니다.

이토 | 제가 아이들에게 가장 기대하는 것은 상상력이나 창조력이
아닌 '이미지네이션'입니다.

　　전반기의 '집' 수업에서는 '~같은 집'을, 후반기의 '지역'
수업에서는 '~와 함께 ~하는 지역'이라는 주제로 생각해보라고
지도하고 있는데, 이것이 꽤 재미있습니다. 이미지네이션을
끌어내기에는 매우 바람직한 주제라서 앞으로도 계속 실행할
생각입니다. 아, '비 같은 집'이라는 주제가 주어진다면 어떻게
할지 저 스스로 생각해보았습니다만, 이미지가 전혀 떠오르지
않아서 비는 대상으로 하지 않기로 했어요.(웃음)

무라마쓰 | 또 한 가지 그만둔 것이 있어요. '바람 같은
집'이었던가요?

이토 | 바람은 그래도 생각해볼 수 있는 대상이지만 비는 정말
어려웠습니다.(웃음)

특히 남자아이들은 사회성이 부족하다는 사실을 깨달았습니다.
집을 자기만이 살아가는 공간이라고 생각하는 아이들이
꽤 많았어요. 집을 생각할 때 어떻게 가족 문제나 환경 문제와
연결하도록 끌어주어야 할지, 아이들의 상상력과 사회성을
육성해가는 것이 저의 과제입니다.

무라마쓰 | 저는 어린이 건축학교가 문을 연 첫해 후반기부터
참가했습니다. 시부야 우에하라 초등학교의 '우리는 지역
탐험대'(우리 지역)라는 프로젝트가 올해로 10년째를 맞이했는데,
그 프로젝트를 통해 아이들을 어떻게 지역과 연결시킬 것인지
경험해본 적이 있어서 어린이 건축학교에 참가하게 된 것 같습니다.

　어린이 건축학교에서는 최종적으로 '만든다'는 부분이
신선했습니다. '우리 지역'에서는 탐험을 통해 보고 관찰하는 것이
기조를 이루고 있어요. 역사가는 원래 모형을 만들거나 건물을
설계하는 것이 최종 목표가 아니라서 출구가 정해져 있지 않습니다.
그래서 어린이 건축학교에서 '우리 지역'과의 차이를 확인하고 제가
그동안 경험해온 내용에 대해 다시 한 번 생각해보고 싶었습니다.
이토 씨가 '~같은'이라는 매우 자극적인 주제를 내놓았는데, 그에
대항하지 않으면 안 되겠다고 생각한 것도 어린이 건축학교에서의
저의 진화입니다. 고민 끝에 생각해낸 것이 '~와 함께'라는
과제입니다. 이미지네이션을 환기시키는 몇 가지 예를 들어
아이들이 이념과 일체화되어 생각할 수 있도록 지도하는 것은
정말 기분 좋은 일입니다.

　아까 이토 씨가 이미지네이션이라는 말씀을 하셨는데,

저 자신도 그런 교육은 받지 못했습니다. 저는 지방에서 올라왔고 건축도 처음이었기 때문에 먼저 지식을 배우는 것부터 시작했어요. 본질적인 것보다 지식만을 공부한 듯한 느낌이 듭니다. 그 때문인지 건축을 설계하는 것이 싫어서 건축역사가가 된 거라서 저 역시 어린이 건축학교의 교육에는 이미지네이션을 환기하는 연구가 필요하다고 생각하고 있었습니다.

창문과 르 코르뷔지에, 어느 쪽이 먼저인가

이토 | 건축을 공부하기 시작했을 무렵 첫 건축설계 스튜디오 수업에서 강사인 오타니 사치오大谷幸夫 씨가 한 말이 참 인상 깊었습니다. 요컨대 건축 계획에서 기능을 어떤 식으로 조합할 것인지를 평면에 그리고, 그것이 완성되면 평면을 세워 입체로 만들라는 것이었어요. 지금도 그런 사고에서 벗어나지 못하고 있습니다. 쓸데없는 것을 배우고 말았죠.(웃음)

무라마쓰 | 우리가 건축을 공부하는 과정에서 정말로 누리고 싶었던 것들을 지금 어린이 건축학교에서 가르치고 있는 듯한 느낌이 듭니다. 가슴에 맺힌 한을 풀고 있는 거죠.(웃음)

이토 | 대학에서는, 예를 들면 롱샹 성당의 창문은 역사적으로 르 코르뷔지에라는 건축가가 존재했기 때문에 만들어진 것이라고 설명합니다. 하지만 아무것도 모르는 상태에서 다양한 색깔의 빛이 한껏 들어오는 환경을 확인하고 창문의 필요성을 생각한다면,

공부가 훨씬 재미있게 느껴지고 이미지네이션도 부풀어 올라요.
그런 관점에서 건축을 바라보고 싶습니다. 후지모토 소스케 씨나
오니시 마키 씨가 설계한 집을 보러 갔을 때도 아이들은 아무런
선입관 없이 단순히 '이상한 집'이라는 느낌을 받습니다. 하지만
세밀하게 살펴보는 동안 '꽤 재미있다'라고 말합니다.

오타 | 대학 교육에서는 왜 집이 필요한지, 전 세계 다른 사람들은
어떻게 생활하고 있는지, 그런 것은 제쳐두고 갑자기 집이나 건축을
조합시킵니다. 하지만 집의 근원적인 힘을 생각하지 않고 지도하다
보니 실감할 수 없는 거예요. 어린이 건축학교에서는 그런 방식은
피하고 싶습니다. 아이들은 주변의 이미지를 바탕으로 생각하는데
그런 순수함이 정말 기분 좋습니다.

이토 | 오타 씨의 창문 수업은 정말 재미있다는 평가를 받고 있어요.
바닥을 대상으로도 수업할 수 있을 것 같습니다. 구불구불한
바닥을 만든다면 아이들이 꽤 재미있어 할 테고요.

후루카와 | 계단이라는 아이디어도 있었습니다.

무라마쓰 | 그 부분에서는 오감으로 느낀다는 점을 중심으로
생각해보고 싶군요.

어린이와 어른을 역전시켜 보다

이토 | 어린이 건축학교를 시작했을 당시에는 성인을 대상으로
한 학원이었습니다. 그다음에 아이들을 대상으로 하는 학원도

해보자는 식으로, 어린이 대상 학원은 부수적이었습니다. 하지만 그것이 역전되어 지금은 어린이 건축학교에서 생각한 내용을 성인 대상 학원에도 적용할 수 있지 않을까를 생각하게 되었습니다. 언젠가 실행해볼 생각입니다.

오타 | 왜 역전이 되었을까요?

이토 | 어린이 건축학교는 커리큘럼이 비교적 분명합니다. 처음에 스케치를 해서 사회성이나 스케일 문제 등을 생각하고 모형과 보드를 만들어 프레젠테이션을 한다는 하나의 커리큘럼이 완성되어 있습니다. 그 과정을 통해 무엇을 해야 하는지, 무엇을 할 수 있는지 알 수 있습니다. 그것은 종합적이면서 총괄적으로 하나의 공간을 매개체로 삼아 작품을 생각할 수 있습니다. 성인들이 역사, 설비, 환경, 구조 문제 등을 하나로 보면서 건축을 생각한다면 어떻게 될지 정말 궁금합니다. 그래서 반드시 실행해보고 싶습니다.

무라마쓰 | 거기에서도 크리에이션이 아닌 이미지네이션입니까?

이토 | 어린이 건축학교에서와 비슷한 과제를 내놓는다면 대학생이라고 해도 좀 더 이미지네이션을 부풀릴 수 있겠네요. 저도 건축 공간을 생각할 때는 자연적 이미지가 강해서 물이나 숲이라는 대상을 출발점으로 하는 경우가 많기 때문에, 그런 시도를 해봐도 나쁘지 않을 것 같습니다.

오타 | '새 같은 주택'이라든가요. 저도 해보고 싶군요.

시바타 | 아이들이 TA가 되는 것도 좋겠군요. 아이들이 어른들을 상대로 "이건 너무 시시해요!"라고 지적하는 거예요.(웃음)

이토 | 그거 좋네요.(웃음) 지난번 졸업생을 대상으로 한 '어린이

건축클럽'에서 가나다 미쓰히로 씨가 구조 이야기를 해주셨는데, 아이들의 눈높이에서 가르치면 구조도 재미있을 수 있다는 사실에 깜짝 놀랐어요. 그런 수업을 성인에게도 적용한다면 건축은 모든 사람에게 재미있게 다가갈 수 있을 것이라는 생각이 듭니다.

역사, 시간의 감각

이토 | 우리가 학생이었던 시절 역사 개념은 설계와 전혀 관계가 없는 것이라고 생각했습니다. 저는 오타 히로타로太田博太郎 씨와 이나가키 에이조稻垣榮三 씨에게 건축 역사를 배웠는데 단순히 학습하는 것뿐이라는 생각이 들었습니다. 지금은 어떻습니까?

무라마쓰 | 지금도 비슷합니다. 리노베이션이나 지역 만들기 때 건축역사가들이 약간 관여하는 정도예요.

오타 | 역사적인 운동이나 조류에 자신을 대입해서 생각하는 일도 없어요.

이토 | 역사에 대한 저항감도 없겠죠? 우리 시절에는 상당한 거부 반응이 있었습니다.

오타 | 역사에 관한 의식은 거의 사라졌다고 봐야 할 거예요. 포스트모던 이후 역사는 상당히 멀어졌습니다.

무라마쓰 | 보편적인 상像을 만들어내는 건축의 역사가 사라져버렸기 때문이겠죠. 그래서 저 같은 건축역사가가 할 일이 별로 없어서 이런 자리에 참석하고 있는 거예요.(웃음) 아까 말씀하신 창문이나

구조에 관한 강연처럼 아이들에게 건축의 역사와 관련된
이야기를 해주고 싶습니다.

이토 | 건축에 자연과 역사가 들어간다면 정말 좋겠네요.

무라마쓰 | 손을 사용하면서 역사를 체감해보는 게 가능해지면
좋을 텐데요.

오타 | 사당 같은 것을 생각해보는 것은 어떨까요? 지장보살은
후반기 수업 과제에 나오는 도깨비의 동료라고 생각하는데요.
지역에서도 소중한 대접을 받고 있고, 다른 지역에 가봐도 사당을
만들어놓은 곳이 많으니까요.

무라마쓰 | 그건 사당이 있는 장소와 그렇지 않은 장소는 흐르고 있는
시간이 다르다는 뜻이군요. 자신들의 일상생활과는 다른 시간이
존재하고 있어 양쪽의 시간을 모두 존중해야 할 필요가 있다는
데에서 역사를 말할 수 있겠네요. 예를 들면, '~와 함께'라는 주제로
시간을 생각해볼 수 있을지도 모르겠습니다. 시간을 찾아보고
생각하는 거예요. 어려운 일일까요?

오타 | 어린 시절에 그런 역사를 느껴보신 적 있습니까?

무라마쓰 | 없습니다.(웃음) 시간에 대한 의식은 꽤 늦게 발생하는
것 같습니다. 아까 이토 씨가 남자아이는 사회성이 부족하다고
하셨는데, 아이들은 사회를 이해하는 과정을 거치면서 시간을
느끼는 것 같습니다. 그러니까 약간 이를 수도 있겠지만, 아이들이
시간을 좀 더 일찍 이해할 수 있도록 적절하게 전달할 수 있다면
좋지 않을까요.

시바타 | 후반기 과제 중 '사람-도깨비와 함께'라는 주제가 있습니다.

사람은 현재를 살지만, 도깨비는 시간의 폭이 훨씬 넓은 존재니까 시간의 축을 생각할 수 있는 계기로 활용할 수는 있을 것 같습니다.

이토ㅣ 저는 무라마쓰 씨가 생각한 '~와 함께'라는 과제가 정말 마음에 듭니다. 인간이나 동물이 같은 관점에서 함께 어울려 생활하는 아이디어를 생각해야 할 필요가 있습니다. 상상력을 동원한 아이디어를 생각하지 못하고 어른스러운 기준으로 생각하는 아이들의 아이디어에는 전혀 흥미가 느껴지지 않습니다.

다구치ㅣ '~같은'은 자신의 관점에서 생각할 수 있는 것이지만, '~와 함께'가 되면 자기만의 기준으로는 생각할 수 없죠. 서로 다른 관점을 인정하고 공유할 수 있다면 이 시대의 아이들에게 큰 도움이 될 것입니다.

사회성이란 무엇일까

이토ㅣ 제가 의문을 갖는 것은 대학 교육이 작품을 만드는 방법을 가르쳐주지 않는다는 것입니다. 작품을 만드는 데에 가장 많이 활용되는 것이 디자인 교육 스튜디오인데, 스튜디오에서는 콘셉트만을 중시하는 경향이 강합니다. 아무리 매력적인 콘셉트라고 해도 그것이 왜 현실적으로 성립되지 않는지 그 부분까지 생각해야 하는데 말입니다. 작품을 제작할 때도 마찬가지입니다. 사회성을 생각하지 못하면 그 작품은 의미가 없습니다.

현장에 가서 깨닫는 사람도 있지만, 현장에 갈 능력조차 없는 사람들이 꽤 많아요.(웃음) 졸업 설계 콩쿠르에서 상위권에 든 사람은 별 도움이 되지 않는다고나 할까. 솔직히 말해 그런 콩쿠르에 심사위원으로 초대받으면 꽤 부담스럽습니다. 콩쿠르에 참가한 학생은 '커뮤니티'라는 말을 자주 사용해서 언뜻 사회적인 것처럼 보이지만, 사회적 구조를 전혀 생각하고 있지 않습니다.

무라마쓰 | '~와 함께'라는 과제는 지역에서 다른 사람의 입장을 생각하는 것이고, 그것은 사회성이라고 바꾸어 말할 수 있어요.

이토 | 근대라는 눈높이에는 '~와 함께'라는 개념이 없습니다. 오히려 배제하죠. 뭔가 높은 장소에 관점을 두고 있습니다. 요즘의 졸업 설계를 보고 있으면 그런 눈높이로 작품을 생각하는 것 같습니다. '~와 함께'는 그것을 초월한 주제이기 때문에 지극히 본질적인 것을 하는 거죠.

오타 | '집'이라는 과제를 내면 아이들의 그림에는 대부분 아버지나 어머니, 형제가 그려져 있습니다. 그런데 그 구체적인 인간관계가 '지역'이라는 과제에서 조금씩 흐려져요. 구체적인 지역보다 도깨비나 동물 쪽에 더 친근감을 느끼기 때문일까요? 그들이 정말로 지역의 상점가나 지역의 다른 주민들을 생각하고 있는 것인지는 정확하게 알 수 없지만, 아이들조차 그런 식으로 주변 사람들을 추상화해버립니다. 하지만 '~와 함께'라는 주제로 수업이 진행되면 정육점 아저씨를 위해 이렇게 하자, 할머니를 위해 이런 것을 만들자는 생각을 하는 것 같더군요. 저는 그것이 공존을 생각하는 자연스러운 방법이라고 생각합니다.

당시 3학년이었던 가네 시온 군의 아이디어를 지금도 기억하고
있습니다. 가네 시온 군은 케이블카 같은 것을 만들었는데,
그 케이블카에 샐러리맨은 이런 식으로 탄다, 갓난아기를 업고 있는
어머니에게는 이런 식으로 도움이 된다, 노인들은 이런 식으로
사용한다 등 '~와 함께'라는 내용이 분명하게 표현되어 있었습니다.
그런 감각은 대학생과 이야기해도 느끼기 어려운 거예요. 어린이
건축학교에서는 누구를 대상으로 제안하는지를 명확하게 해서
자신의 주변부터 구성해갔으면 합니다.

다구치 | 커리큘럼에서는 '~같은'이 끝난 뒤에 '~와 함께'가
있습니다. 저는 아이들이 이 순서로 생각하는 것이 좋다고
생각합니다. '~같은'에서 자신의 이미지네이션 세계나 무엇을

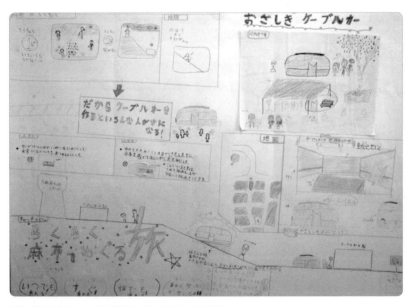

객실 케이블카, 당시 3학년이었던 가네 시온 군의 아이디어

느끼고 어떻게 하고 싶은지를 생각해요. 그것이 바탕이 되어
'~와 함께'에서 지역의 아저씨나 동물, 식물이라는 타인을
생각할 수 있게 됩니다. 아이들의 발표를 듣고 있으면 환경이란
이런 것이라거나 자연은 이런 것이라고 어디선가 들어봤을 법한
이야기를 하는 아이가 있습니다. 자신이 이렇게 느꼈고, 이렇게 하고
싶다고 생각하는 아이와는 말투가 전혀 달라요. 그래서 객관적이고
추상적인 사회성이 아니라 좀 더 자기 본위의 감성이 깃들어 있는
사회성이 갖춰졌으면 합니다.

시바타 | 자기 자신과 맞서는 데서부터 타인에 대한 이해가 한층
심화하고 진정한 사회성이 싹트기 시작한다는 말씀이군요.

방과 후 과외 활동

오타 | 애당초 어떤 집이나 지역을 만들지 생각할 때는 누구나
당사자가 돼요. 그러니까 전문가만이 그런 이야기를 할 것이
아니라 사회 전체가 평소에 자주 그런 대화를 나누어야
한다고 생각합니다.

 장기적인 이야기이지만, 저는 어린이 건축학교를 어떤 식으로
중학생이나 고등학생에게 연결할 것인지를 고민해야 한다고
생각합니다. 공작과 사회 과목은 각각 나누어져 기술과 직업으로
연결됩니다. 그런데 중·고등학교에 공작과 사회를 섞은 건축
수업이 있다면 어떨까요. 저곳의 간판은 노란색이 좋다거나 녹색이

좋다거나 역 앞에 세워진 건축물은 어떻다거나. 다양한 의견이 여기저기에서 나오지 않을까요. 초등학교부터 고등학교까지의 어느 시기에 그런 기회가 주어진다면 건축을 공부하는 사람의 발상도 바뀔 테고 더불어 사는 사회가 만들어지지 않겠습니까.

무라마쓰 | 방과 후의 과외 활동 같은 느낌으로 건축을 공부할 수 있으면 좋겠네요. 문부과학성 산하에서는 어려운 일이니까요.

후루카와 | 한 가지 정답을 추구하는 것이 아니라 다양한 이미지네이션을 부풀릴 수 있는 자유가 필요합니다. 또 졸업생부터 재학생까지 수직으로 연결되어 있어서 선배가 후배를 가르치는 등 사설 학원의 가능성은 그 폭이 더 넓어질 수 있습니다. 어린이 건축학교 졸업생 중에도 대학생이 된다면 TA가 되어 가르치고 싶다고 말하는 아이가 있더군요.

이토 | 아까 성인을 대상으로 하는 학원에서 어린이 건축학교 같은 커리큘럼을 실시해보고 싶다고 말씀하셨는데, 그곳에 어린이 건축학교의 졸업생이나 중학생, 고등학생이 찾아와 성인과 함께 건축을 생각하는 그런 학교가 만들어진다면 정말 멋질 것입니다.

시바타 | 어린이 건축학교의 장점은 10대의 아이들, 20대의 TA, 그리고 우리 나이의 기성세대 강사가 있고, 학원장인 이토 씨가 있다는 것입니다. 그런 다양한 세대가 모여 한 가지 주제를 놓고 함께 생각하는 장소가 어린이 건축학교예요. 그렇기 때문에 가르치는 사람과 배우는 사람이라는 틀이 명확하게 구분되어 있는 환경에서는 보기 어려운 일들이 발생합니다.

과제가 만만치 않기 때문에 모두가 머리를 모아 함께 생각해야

하는데, 이런 식으로 다양한 입장에서 생각하는 것이 건축이
사회성을 획득하기 위해 필요한 프로세스라고 생각합니다.

아이들이 성인의 의욕을 일깨운다

오타 | 무라마쓰 씨, 다구치 씨와 함께 후쿠시마 현의
야부키마치矢吹町에서 워크숍을 실시했습니다. 초등학생을
비롯해서 중학생, 고등학생, 성인 그룹과 함께 여덟 개의 테이블에서
그 지역의 미래를 생각했어요. 아이들이 열심히 집중하는 모습을
보이면 성인들도 진지해집니다. 먼저 성인이 발표한 뒤에 고등학생,
중학생, 초등학생 순으로 발표가 이루어지는데, 초등학생으로
내려갈수록 성인들은 자신의 발상에 대해 반성하는 태도를
보입니다. 아이들이 순수하다는 표현은 역시 정확한 것 같습니다.
지역의 미래를 이야기할 때 아이들의 의견이나 직감은 매우
중요할 뿐 아니라 아이들이 있으면 성인들은 진지해집니다.
　하지만 세상은 그런 형식으로 정해져 있지 않아요.
고등학생이 역 주변에서 수험공부를 하고 싶으니까 이런 장소를
만들어주기를 바라더라도 성인들은 그 뜻을 좀처럼 수용하지
않습니다. 그러므로 어린이 건축학교에서 실시하고 있는 교육이나
워크숍도 다세대가 참가해야 비로소 사회에서 널리 공유할 수
있을 것이라고 생각합니다.
무라마쓰 | 어린이 야구나 어린이 축구의 목적은 프로 선수를

육성하자는 게 아닙니다. 관람의 즐거움을 포함해 성인이 된
다음에 스포츠와 어떤 식으로 관계를 맺어갈지 의식을 가르치는
거죠. 그것이야말로 이미지네이션이라고 생각합니다. 어린이
건축학교를 졸업한 아이들이 나중에 프로 건축가가 되는 경우는
많지 않을 것입니다. 하지만 이곳 졸업생들이 사회 각 분야에 흩어져
생활하면서 건축이나 지역에 지속적인 관심을 가지게 하는 것이
어린이 건축학교의 가장 중요한 미션입니다.

이토 | 그렇습니다. 어린이 건축학교를 찾아오는 아이들의 절반
정도가 "건축가가 되고 싶어요."라고 말하지만, 그 꿈은 얼마든지
바뀔 수 있으니까요.

다구치 | 건축 교육도 피아노나 주산 교실 정도의 위치에
자리매김해야 한다고 생각합니다. 피아노나 주산 교실에 다니는
아이들은 반드시 피아니스트가 되고 싶다거나 주산을 직업으로
삼으려는 것이 아니에요. 기본을 배우면 그 아이가 성인이 되었을 때
생각의 폭이 넓어지고 삶이 풍요로워질 수 있습니다. 건축 교육 역시
건축 전문가가 되기 위한 교육이 아니라 기본적인 소양 교육 같은
교육이 되면 좋을 것 같습니다.

무라마쓰 | '~같은'이나 '~와 함께'라는 의미를 이해한다는 것은
사회에서 살아가기 위한 기본적인 노하우가 될 수 있습니다.
그것을 배우는 장소가 되는 것이 어린이 건축학교의 이념입니다.

어린이 건축학교의 공간 교육 메소드

이토 | 처음에 어린이 건축학교를 시작했을 때 미국의 초등학교에서
사용하는 건축 교육 매뉴얼을 살펴보았는데, 쓰여 있는 내용이
'계단이란' '지붕이란' 식으로 건축은 이런 요소로 형성되어 있다는
식의 기술 교육뿐이었습니다. 이건 아니라고 생각했죠.

오타 | 처음 1, 2년은 공간의 스케일에 대한 느낌을 갖추도록 하기
위해 다양한 크기의 모형을 만들고 그 안에서 생활하면 어떤 느낌이
들지 수업해보았는데, 아이들의 작품 스케일이 워낙 자유롭고 크기도
매우 다양해서 무리라는 생각이 들더군요. 그래서 이 시기에는
지나치게 그 부분을 강조하지 않는 것이 좋을 것 같다는 판단을
내렸습니다.

무라마쓰 | 주산과 비교한다면 주산은 기본적으로 기능에 해당해요.
따라서 가장 먼저 스킬을 갖춘 뒤에 부수적으로 인내나 사고가
존재하죠. 그와 반대로 어린이 건축학교는 먼저 '~같은'이나 '~와

미국 초등학생용 건축 교육 매뉴얼

함께'라는 이념을 갖춘 뒤에 스킬로써 공간 파악 능력이나 모형을 제작하는 기능이 존재합니다. 따라서 공간 교육이 우선되는 것은 바람직하지 않다는 느낌이 드는군요.

오타 | 단순한 스케일감과 같은 기술 교육이 아니라 공간 탐지 능력이라고 해야 할까요, 이 벽 너머에 무엇이 있을까 하는 그런 감각이 중요해요. 제가 아이들에게 자주 하는 질문은 '창밖으로 무엇이 보이는가?'입니다. 공간 탐지 능력이 있는 아이는 산이 있다거나 이웃집이 보인다고 대답하지만, 많은 아이가 창밖을 생각하지 못합니다. 외부에서 자신의 집을 보는 것은 모형을 만들기 때문에 쉽게 이해하면서 말이죠. 이런 풍경이 보이면 좋겠다거나 강이 보이면 좋겠다는 등 창문 너머의 공간을 생각할 수 있게

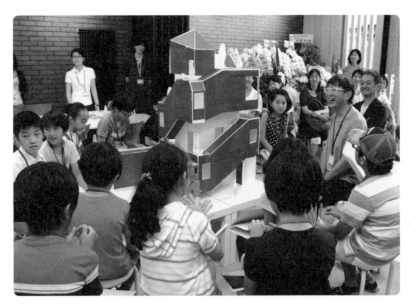

1/10 모형을 만들어 공간 스케일감을 체감하는 아이들

된다면 지역에도 도움이 되는 건축물을 생각할 수 있지 않겠습니까?

이토 ㅣ 조금 혼란스러운 점은 제가 계획적으로 건축을 생각하게 되는 것과 마찬가지로 평면을 먼저 그린 다음 입체를 만드는 아이들이 있다는 것입니다. 그럴 때, 그림을 좀 더 많이 그려보라고 지도하는 것이 좋은지 아니면 그 아이의 방식에 그대로 맡겨두는 것이 좋은지, 어디까지 컨트롤해야 좋은지 정말 어렵습니다.

무라마쓰 ㅣ 모형이나 그림을 통해 생각하도록 알려주는 쪽이 바람직하다는 생각이 드는데요.

후루카와 ㅣ 평면도를 놓고 보면 아무래도 기능을 중시하게 되니까, 입체나 단면부터 생각해보라든가 창문 밖의 풍경을 생각해보라든가 하면 어떨까요?

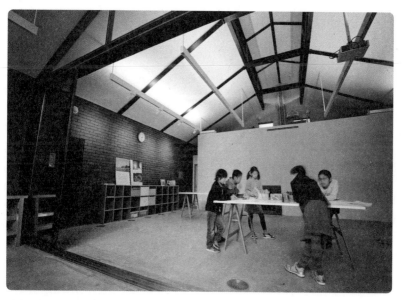

테이블을 둘러싸고 서로의 의견을 주고받는 아이들

이토 | 하지만 TA에게 거기까지 기대하는 것은 무리입니다.
역시 우리가 직접 말해줘야 하는 게 아닐까 싶습니다.

무라마쓰 | '~같은'과 '~와 함께'라는 주제의 바탕에 존재하는
키워드를 몇 가지 정해두는 것이 좋겠네요.

이토 | 그렇게 하면 이 학교에서의 메소드가 점차 확립되어갈까요?

무라마쓰 | 이제부터 그걸 실행해보면 어떻겠습니까?

이토 | 그렇게 해보고 싶습니다. 아까 다구치 씨가 말씀하신 것처럼
초등학교 고학년이 되면 '환경은 이런 것이다'라는 지식을 갖추기
시작해요. 특히 남자아이는 논리적, 추상적으로 생각하는 시기죠.

무라마쓰 | 그리고 논리적으로 생각할 줄 알게 되었다는 점에서
교사나 부모에게 칭찬을 받죠.

이토 | 맞아요. 그래서 이곳에서 생각하는 것은 그것과는 다른
구체적인 부분이라는 점을 가르쳐줘야겠지요.

무라마쓰 | 기본 사고방식을 함께 공유해야 한다고 생각합니다.
그런 점을 TA에게도 전하고요.

후루카와 | 실행해보면서 실감한 내용을 정리한다는 느낌이군요.

이토 | 상황이나 분위기에 따라 조금씩 구체적으로 지도해나간다면
우리의 메소드가 갖추어질 것 같습니다.

오타 | 어린이 건축학교처럼 건축이나 지역을 생각하는 프로그램이
여기저기에 만들어지는 일이 일어날까요?

이토 | 지속적으로 실시하는 것이 쉽지 않아서 함부로 예측할 수는
없겠죠. 1일 워크숍이나 여름 방학을 이용한 일주일 정도의
수업이라면 어렵지 않겠지만요.

오타 | 처음에는 1일 워크숍 정도도 괜찮아요. 그러면서 계속 늘어날 것 같은 느낌이 드네요.

무라마쓰 | 그 참고가 되기 위해서도 역시 어린이 건축학교의 이념과 방법을 더욱 확실하게 제시해둘 필요가 있겠군요.

2014년 4월 4일 에비스 스튜디오에서

어린이 건축학교
에비스 스튜디오

①
②
③
④

사진: 이토 도요

9

세계의 건축 교육

① 인도네시아
발리 섬

어린이 워크숍, 아키텍처 포 키즈

건축가의 아틀리에를 아이들에게 개방하다

1998년의 민주화 이후, 급속도의 경제발전을 이룩해온 인도네시아.
그러나 발전에 따르는 교통 정체나 쓰레기 등의 도시 환경 문제는
더욱 심각해지고 있다. 환경 워크숍도 자주 열리고 있지만, 아직은
주변의 도시 환경에 눈을 돌리는 교육이 충분하지 않은 상태인
듯하다. 미래의 인도네시아 젊은이에게 더 나은 도시 환경을
만들어주고 싶다는 생각으로 첫걸음을 내디딘 한 인도네시아인
건축가의 활동을 소개한다.

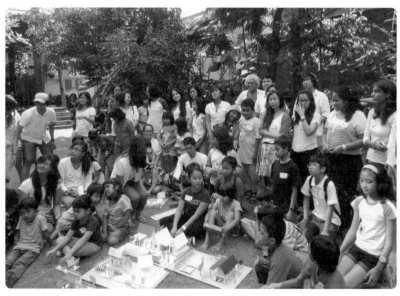

아이들과 스태프, 뒤쪽 백발의 인물이 포포 다네스

건축가 포포 다네스의 1일 워크숍

인도네시아의 유명 관광지 발리 섬. 이곳에서 매년 아이들을
대상으로 건축 교실을 열고 있는 건축가가 있다. 2002년부터
덴파사르Denpasar 시내에 있는 자신의 아틀리에에서 '아키텍처 포
키즈Architecture for Kids'라는 이름으로 1일 워크숍을 열고 있는 사람은
인도네시아를 대표하는 건축가 포포 다네스Popo Danes다. 그는
발리 섬 우붓Ubud의 리조트 시설 '나투라 리조트 앤드 스파Natura
Resort and spa'로 발리의 전통과 모더니즘을 융합한 작품이라는
평을 받으며 2004년 동남아시아 국가연합ASEAN, Association of Southeast
Asian Nations 에너지 상을 받았다.

2013년 7월 6일에 포포 다네스의 워크숍 현장을 방문했다.
참가자는 발리 섬 안팎에서 모인 5-11세의 어린이 45명. 워크숍이
시작되기 한 시간 전부터 아틀리에에 모인 아이들은 넓은 마당을
자유롭게 뛰어다니며 자연을 즐기고 있었다.

워크숍은 세 개의 파트로 이루어졌다. 우선 간단한 강연 이후에
'드림 하우스Dream House'를 주제로 각자 그림을 그린다. 그리고
점심을 먹은 뒤 아틀리에를 견학하고, 오후에는 그룹별로 모형을
만들어 발표한다.

1년에 한 번, 하루뿐이라는 짧은 시간의 활동이기는 하지만,
몇 가지 참신한 특징이 있었다. 하나는 아틀리에 견학이다. 갤러리도
겸하고 있는 작업장을 둘러보면서 건축가가 어떤 일을 하고
있는지 직접 볼 수 있었다. 점심도 평소에 스태프들이 이용하고

있는 다이닝룸에서 먹었다. 그 이듬해 2014년 7월 12일에는 넓은
정원에서 강연이 이루어졌고, 작품도 사무실 안의 회의 공간 등에서
제작하는 등 아틀리에 전체를 체험할 수 있는 워크숍이 되었다.

　또 하나는, 건축 퀴즈를 이용한 휴식 시간이다. 점심 전에는
오스트레일리아의 오페라하우스나 이탈리아의 피사의 사탑 등
유명한 건축의 이름이나 소재지를 맞히는 퀴즈가 이루어지고,
모형 발표 이후에는 아이들에게 배포된 팸플릿에 나온 건축가라는
직업에 관한 문제를 냈다. 상품을 받고 싶은 아이들은 열심히
대답을 생각하고 적극적으로 손을 들었다.

　워크숍 당일은 매년 30명 정도의 스태프가 총출동해서
아이들과 시간을 보낸다. 이 시간은 바쁜 시간을 쪼개어 짬을 내는

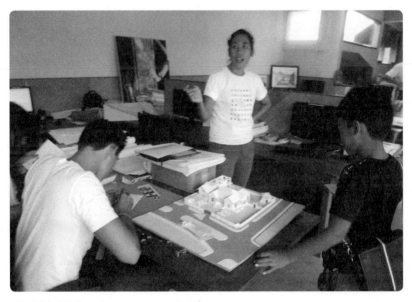

아틀리에를 견학하는 모습

아이들에게 배포된 팸플릿

스태프들에게도 나름대로 유익한 시간이라고 한다. 하나의
이벤트를 매니지먼트하는 것이 스태프들의 교육 효과도 낳고 있다.

건축가라는 직업

포포 다네스가 이 워크숍을 실행하는 이유 가운데 하나는
'건축가'라는 직업에 관해 아이들에게 좀 더 일찍 알려주고
싶기 때문이라고 한다.
　1964년 발리 섬에서 태어난 포포 다네스는 아버지도
건축가였기 때문에 어린 시절부터 '건축가'라는 직업을 체험하며
자랐다. 장래의 꿈이 무엇이냐는 질문을 받았을 때 "건축가가
되고 싶어요."라고 대답하는 것은 그에게 지극히 자연스러운
현상이었지만, 당시에 그렇게 대답하는 아이는 거의 없었다.
'건축가'가 의사나 조종사처럼 직업이라는 인식이 없었기
때문이다. "아이들이 장래의 직업으로 건축가도 생각해주면
좋겠습니다."라고 포포 다네스는 말한다. 아틀리에 견학이나 건축
퀴즈를 내는 것도 그 때문이다. 또 한 가지 이유는 아이들에게
창조의 기회를 주는 것이다.
　"발리 섬에서도 최근 물질적 만족을 추구하는 사람이 많습니다.
공원도 부족하고 아이들은 어디를 가건 답답한 자동차를 타고
다녀야 하죠."
　아이들이 자유로운 발상을 하고 넓은 마당을 마음껏 뛰어다닐

기회를 제공해야 할 필요가 있다는 것이 포포 다네스의 생각이다. 최근에는 인도네시아의 경제발전으로 국내외 리조트 지역에서 장기 휴가를 즐길 수 있는 아이들도 늘어났지만, 가정 형편이 어려워 다른 아이들처럼 여유 있는 생활을 누리지 못하는 아이들도 있다.

"그런 아이들에게는 신학기에 친구들의 여행 사진을 보는 것은 스트레스입니다. 무료로 가볍게 참가할 수 있고 참가 증명서를 받거나 신문에도 실릴 수 있는 이 워크숍이 다른 아이들이 즐기는 여행 같은 체험을 대신할 수 있으면 좋겠다고 생각했습니다."라고 포포 다네스는 말한다.

지역에 개방된 아틀리에에서

차세대 교육에 많은 관심이 있는 포포 다네스의 아틀리에에서는 어린이 워크숍 이외에도 인도네시아의 30세 이하 젊은 건축가들이 토론을 하고 프레젠테이션을 하는 이벤트 '아키텍처 언더 빅3Architect Under Big3'를 2010년부터 매달 개최하고 있다. 인테리어 디자이너인 그의 부인은 토요일에 아이들을 대상으로 하는 발리 무용 교실을 개최하고 있다. 네덜란드에 유학했을 때를 빼고는 줄곧 발리에 살면서 건축과 건축 교육에 관여해온 '발리의 건축가' 포포 다네스에게 이런 일련의 활동들은 '커뮤니티에 공헌할 수 있는 방법 중 하나'인 것이다.

'생명을 불어넣는 작업장A workplace that breathes life'을 콘셉트로

설계한 포포 다네스의 아틀리에에는 상쾌하고 기분 좋은 공간이
펼쳐져 있고 넓은 마당을 비롯해 다이닝룸, 갤러리, 카페 등 다양한
장소가 준비되어 있다. 지역에 개방된 이 아틀리에에서 하루를 보낸
아이들의 표정은 만족감으로 가득했다.

글 | 가미야 아키히로神谷彬大(도쿄 대학 대학원 석사 과정 재학)

Popo Danes Architect=http://www.popodanes.com
Danes Art Veranda Facebook=https://www.facebook.com/DanesArtVeranda
Architecture Under Big3=http:architectsunderbig3.blogspot.jp/Imelda Akmal,
"New Regionalism in BALI ARCHITECTURE by Popo Danes", IMAJI, 2011
"Arts community offers creative school holiday alternatives",
The Jakarta Post, 11 July 2007
Wasti Atmodjo, "Popo Danes: Architect with a green conscience",
The Jakarta Post, 28 August 2008

② 핀란드
헬싱키

어린이와 청년을 위한 건축학교, 아르키

미래 지역에 관여할 아이들의 창조성을 육성하다

핀란드 헬싱키에 있는 어린이와 청년을 위한 건축학교 아르키Arkki는
1993년에 건축가 필라 메스카넨Pihla Meskanen을 비롯한 몇 명의 멤버가
창설한 핀란드 최초의 건축 교육과 환경 교육을 실시하는 방과 후
건축학교다.

　　건축 교육을 실시하는 사설 학원인 어린이 건축학교와의
공통성과 상이성, EU에서 손꼽히는 규모와 역사 그리고 나무와
물이 풍부한 헬싱키의 풍경에 이끌려 현지를 방문했다.

헬싱키 스튜디오에서 아르키 강사와 이야기를 나누고 있는 교장 필라 메스카넨(왼쪽)

설립 배경과 이념

핀란드에서는 1970년대 초에 기초 교육(의무 교육) 9년제가
도입되면서 수업 시간이 대폭 줄어든 예술 교육을 보완하는
형식으로 보호자, 교사, 예술가의 아트 스쿨 지원 활동이나
자치단체의 예술 교육 지원이 이루어졌다. 환경 교육, 건축이나
도시 등의 인공적인 환경이라는 토픽은 이런 아트 스쿨 활동의
근간을 이루는 요소였다.

1992년 이후 예술 분야의 기초 교육에 관한 법률과 커리큘럼이
정비되면서 건축 교육도 그중 한 분야로서 인지를 받았다. 어린이를
위한 건축이나 디자인 교육으로 특화된 아트 스쿨이 설립된 것도
이 시기다. 1998년에 공포된 핀란드의 건축정책에서도 환경에 관한
의사 결정과 논의에 참여할 수 있는 시민의 육성이라는 관점에서
건축 기초 교육의 중요성을 설명했다.

아르키는 1993년에 아이들이 방과 후에 다니는 클럽 활동으로
시작해 지금까지 20년에 걸쳐 활동을 전개해왔다. 이곳의
커리큘럼은 핀란드 교육문화성으로부터 인가를 받았다. 아르키의
활동은 예술 분야의 기초 교육 보급이나 인공적인 환경에 관한
시민의식 양성이라는 콘텍스트로, 국내외의 주목을 받고 있다.

20세기에 전 세계를 무대로 활약한 건축가 알바 알토Alvar Aalto를
배출한 핀란드에서는 이른바 기능인으로서의 건축가를 육성하기
위한 전문 교육에 관한 관심도 매우 높다. 하지만 아르키의 목표는
건축가 양성이 아니다. 아이들이 건축이나 환경에 관여하는 경험을
제공해 장래에 어떤 직업을 갖든 인공적인 환경의 발전에 관여하고

아르키 설립 당초부터 캠프로 사용되고 있는 숲

참가하고 싶다는 마음이 싹트도록 하는 것이 아르키의 목표다.
아르키의 이념은 '양호한 환경은 모든 시민의 기본적인 권리다'라는
핀란드의 건축정책과 통하고 있으며, '건축 교육은 인공적인 환경에
관여하는 사람들의 이해를 심화하고 자신을 둘러싸고 있는 환경에
대해 사람들 각자가 변화를 일으킬 수 있는 책임과 가능성을 갖추고
있다는 사실을 깨닫게 해줄 것'(2012년 6월 11일 필라 메스카넨의
인터뷰에서)이라는 강한 신념으로 뒷받침되고 있다.

조직

아르키에서는 4세부터 19세까지 500명 이상의 아이들이 헬싱키 주변 세 개 도시에서 나이 및 경험별로 나뉘어 매주 실시되는 건축 교육·환경 교육의 장기 코스에 참가한다. 계절마다 실시되는 단기 프로그램 참가자를 포함하면 연간 약 1,000명의 학생들이 아르키에 다니고 있다. 2014년에는 그리스에서도 프로그램이 개강되었다.

아르키의 커리큘럼과 수업은 교장인 필라 메스카넨과 NPO 직원 그리고 50명 이상의 건축가가 지탱하고 있다. 아르키 전임 강사도 있지만, 헬싱키 주변의 건축가들이 자신의 일을 하면서 비상근으로 달려와 교육해주기도 한다.

건축을 통해 자연과 사람을 대하다

2012년 6월, 헬싱키로 날아가 아르키를 방문했다. 6월의 헬싱키는 완전한 백야는 아니지만, 일조 시간이 길고 상쾌한 공기가 넘치는 여름이었다. 여름 방학 중인 아이들은 오전부터 아르키의 서머 코스에 다니며 점심도 함께했다.

오후에는 서머 코스 캠프에 참가하기 위해 헬싱키 교외로 나갔다. 메스카넨에게 이끌려 간선도로를 벗어나 나무들이 무성한 한적한 숲으로 들어가자 갑자기 비밀기지 같은 광경이 눈앞에 펼쳐졌다.

그곳은 '허트 빌딩 캠프hut building camp'라는 프로그램 장소로,
이 프로그램은 아르키의 전체 커리큘럼의 하나로 16년 동안
지속해온 것이다. 아이들은 나뭇가지나 덩굴, 갈댓잎 등
자연 속 소재를 사용해 전 세계의 다양한 문화 속의 전통적인
허트(오두막)를 제작하고, 완성된 허트에 보호자를 초대해
캠핑을 한다.

10세가 되지 않은 아이들도 아르키에서는 특별 훈련을 받은
건축가들의 지도를 받으며 쇠망치와 톱 등의 도구를 능숙하게
사용하고, 팀마다 서로 협력해서 허트를 제작하고 있었다.
감탄하며 지켜보고 있다 보니, 도구나 소재를 사용해서 장난을
하던 아이들이 야단을 맞기도 하고 팀워크를 만들어내는 방법,
자연 속에서 생활하는 예의 등에 대해서도 자연스럽게 배우고
있다는 사실을 알 수 있었다.

보다 나은 환경과 사회를 추구하다

아르키는 건축 교육이나 환경 교육을 통해 더 나은 환경을 추구하고
아이들이 환경에 관한 의사 결정이나 논의에 참가하는 자세와
기술을 갖출 수 있도록 지도하고 있다. '허트 빌딩 캠프'에서도
자연을 상대하고 팀의 동료들을 이해하며 주변의 환경을 조성하는
데에 관여하고 싶다는 아이들의 강한 기개를 느낄 수 있었다.
그 기개의 배경에는 무엇이 존재할까?

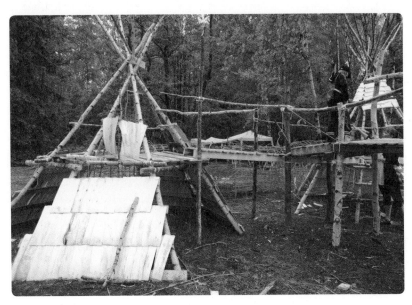
숲속에 제작한 허트

하나는, 어린이 건축학교가 있는 도쿄와 아르키가 있는 헬싱키는
일조 시간도 다르고 계절에 대한 감각도 다르다는 기후 조건의
차이를 생각할 수 있었다.

　독특한 자연환경이 갖추어져 있는 헬싱키에서는 사람들이
인공적인 환경에서 느낄 수 있는 부담을 물리적, 정신적으로
줄여 환경적 리스크를 최소화하는 것이 더 나은 삶을 살아가는
기술인지도 모른다. 또 하나는, '환경-교육-사회'라는 흐름이
확실하게 제시되어 있었다. 더 구체적으로 말하자면, 헬싱키에서는
환경 교육을 통해 사람들 각자가 좋은 환경을 누릴 기본적인 권리를

지키고 주변 환경에 변화를 일으켜 더 나은 사회를 만들어간다는 것이다. 도쿄에서도 환경 교육은 이루어지고 있지만, '주변 환경에 작은 행동을 일으키는 것이 자신의 손으로 더 나은 사회를 만들어가는 것과 연결된다'고 생각하는 사고방식이 아이들에게 얼마나 널리 퍼져 있을지 의문이 든다.

아르키의 이념으로 본 사회에 대한 통찰은 어린이 건축학교가 앞으로 건축과 환경, 교육 그리고 미래에 무엇을 실현해야 할 것인지 진지하게 생각해볼 수 있는 계기를 제공해주는 듯하다.

글 | 다구치 준코(도쿄 대학 대학원 박사 과정 재학)

Arkki=http://www.arkki.net/Pihla Meskanen and Niina Hummelin(eds.),
Creating the Future: Ideas on Architecture and Design Education
(Helsinki: Arkki School of Architecture for Children and Youth,
2010;available at http://www.arkki.net/)
오하시 가나大橋香奈, 오하시 유타로大橋裕太郎 지음, 『핀란드에서 발견한 배움의 디자인 フィンランドで見つけた學びのデザイン』, 필름아트사, 2011년

③
독일
슈투트가르트
외

건축가 페터 휴브너의 미래 학교

아이들과 함께 학교를 만든다

독일 슈투트가르트Stuttgart를 거점으로 활동하고 있는 건축가이자
슈투트가르트 대학 명예교수인 페터 휴브너Peter Hubner는 워크숍,
주민참가, 어린이, 셀프 빌드self build, 지속가능성sustainability을 키워드로
독자적인 활동을 하고 있다. 2007년 일본에 방문한 그의 강연을
듣고 매료되어 2011년에 그의 사무실을 방문해, 건축 작품은 물론
실제 워크숍을 체험할 수 있었다. 여기에서는 그 활동의 양상을
소개하면서 특히 아이들과 학교나 건축을 만드는 의의에 관해
생각해보기로 한다.

비스마르크 종합학교의 아이들이 설계한 교실들의 일부

235

손을 사용해 인간답게 만든다

목수로도 일한 경험이 있다고 하는 페터 휴브너가 1980년에
슈투트가르트 대학 교수가 되어 처음 실시한 것이 학생들과
셀프 빌드로 기숙사를 짓는 것이었다. 이 건물은 소비사회에서 살고
있는 학생들에게 '손을 사용해서 인간답게 무언가를 만든다'는
즐거움을 가르쳐주고 싶다는 생각으로 지어졌다. 돔이나 초가지붕
등의 외관이 특징이지만, 목조로 이루어진 내부는 1층을 거실,
2층을 침실로 사용하는 다락이라는 '기분 좋은 우리 집'의
집합체처럼 이루어져 있다. 견학할 당시 페터 휴브너는 "외관보다
내부를 보라."고 말했다. 내부에는 기분 좋은 '둥지로서의 주거'가
갖추어져 있었다. 30년 이상이 지난 지금도 기숙사는 그대로
사용되고 있다.

그는 이 프로젝트의 성공에서 힘을 얻었고 한 걸음 더 나아가
그것을 '사회 프로세스로서의 건축'이라는 활동으로 발전시켰다.
그리고 여기에서 시행된 주민참가 '프로세스'와 1층이 거실이고
2층이 다락이라는 '주거 형태'는 그 뒤 그의 건축에서의 원형이
되었다. 페터 휴브너는 아이들도 참가하는 학교 시설 설계의
제1인자로서, 쾰른이나 프랑크푸르트의 슈타이너 학교를 비롯해
독일을 중심으로 20여 개 이상의 에코 스쿨과 주민들이 참가하는
커뮤니티 시설이나 집합주택을 건축해왔다.

그가 만들어내는 목조 중심의 건축은 일반인도 셀프 빌드로
만들 수 있는 단순한 구조에서부터 복잡한 목재 구조까지 변환이

자유로운 공간을 만들어내는 방식이 매력적이다. 크리스토퍼 알렉산더Christopher Alexander의 『패턴 랭귀지Pattern Language』가 건축의 바이블로 알려져 있듯이, 패터 휴브너의 건축을 관철하고 있는 것은 인간에게 기분 좋은 공간을 '인간의 정신과 신체로부터 생각하는' 마음가짐이다. 그 마음가짐을 바탕으로 다양한 학교에 아이들을 위한 공간이 만들어지고 있다. 패터 휴브너의 건축에는, 예를 들어 아이들이 모이는 다락이나 통로, 창가의 벤치 등은 그의 독자적인 편안함과 유머로 넘친다. 그리고 그 건축은 목재 중심의 자연적인 소재나 태양광이나 통풍, 빗물 등의 자연 에너지를 활용하면서 지속가능성의 이념을 근거로 실현되고 있다는 데에 특징이 있다.

미래의 학교, 겔젠키르헨 비스마르크 종합학교

페터 휴브너의 대표작으로 2004년에 준공된 독일 서부 겔젠키르헨 Gelsenkirchen의 비스마르크 종합학교가 있다. 이곳은 10세부터 19세까지의 학생 약 1,300명이 지내는 학교로, 전 탄광거리에 '다민족을 수용하는 장소' '아이들의 집' '환경을 배우는 장소'라는 세 가지 콘셉트를 바탕으로 건축되었다. 구상에서 준공까지 10년이 걸렸고 아이들이 설계에 참여해서 제작한 건축 공간이나 지역에의 개방도 그야말로 '미래의 학교'라고 불리기에 손색 없는 풍부한 내용으로 이루어져 있다.

이 학교 5학년생들이 이용하는 학교 건물은 아이들이 생각한
아이디어를 바탕으로 매년 한 동씩 6년에 걸쳐 지어졌다. 아이들이
자신들의 편안함과 자연 에너지 활용을 생각하면서 꾸민 교실들은
일본에서 흔히 볼 수 있는 상자 모양의 방들이 균일하게 늘어서 있는
학교와는 대치되는 풍부한 디자인을 보여준다. 초등학생 아이들이 이
정도까지 건축을 생각하는 잠재력을 갖추고 있다는 사실에 기존의
상식이 완전히 바뀌어버리는 듯한 강한 충격을 받았다.

아이들 스스로 생각한 스케치와 모형을 바탕으로 실제 교실을
완성한다. 그 결과, 실제로 공사에 관여하지 않더라도 아이들은
그곳에 '자신들이 만든 학교'라는 의식을 갖게 된다. 페터 휴브너에
따르면 그런 의식은 이후에 입학하는 아이들에게도 이어진다고 한다.

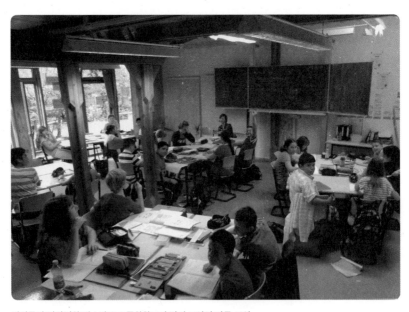

아이들이 디자인한 비스마르크 종합학교의 각기 모양이 다른 교실

그래서일까? 준공된 지 7년이 지난 시점에 방문했는데도, 아이들은 학교 안을 마치 자기 집처럼 편안하게 안내해주는 등 학교에 대한 깊은 애착을 보였다.

그렇다면 아이들은 설계에 얼마나 많은 기간 참가했을까? 실시 설계 기간 중에 건축가가 아이들과 여러 번 만나 조금씩 제안을 구성해갔을 것으로 생각했지만, 실질적으로 아이들이 관여한 기간은 이틀 간의 워크숍 2회, 다시 말해 총 4일뿐이라고 했다. 그 짧은 기간 동안 아이들이 이렇게까지 '자신의 손으로 만든 학교'라는 인식을 가지게 된 데에는 6년 동안 지속해왔다는 점도 작용을 했겠지만, 휴브너 사무소(Plus+건축계획 사무소) 워크숍 프로그램의 충실도와 그것을 정리하는 역량 덕분이라는 생각이 든다.

첫 회에는 집으로서의 교실의 존재, 디자인과 파워의 흐름 그리고 태양이나 빗물 같은 자연 에너지의 활용 등 모든 분야의 총체로서 건축이 존재한다는 사실을 설명한다. 그러면 아이들은 스케치를 그리고 이미지를 부풀린다. 다음으로 점토를 이용해 자신의 신체를 만드는 것부터 시작해서 1/10의 거대한 목조 모형을 제작한다. 6주일 뒤 두 번째 워크숍에서는 그 내용을 정리해서 홀이 가득 찰 정도로 커다란 1/10 모형을 완성하고 기자발표를 실시한다. 그리고 그것이 신문 기사화된다. 페터 휴브너는 프로젝트가 미디어에 소개되는 중요성에 대해 강조했다. 그 경험을 통해 아이들은 커다란 자신감을 얻을 수 있고 그것은 학교에의 귀속의식과도 연결된다는 이유에서다.

아이들이 건축을 만드는 의의

도쿄에서 시행되고 있는 어린이 건축학교에서도 아이들은 우리 어른들이 놀랄 정도의 멋진 아이디어를 모형이나 그림으로 표현한다. 또한 후쿠시마 원전사고 이후 도호쿠 지방 각 지역에서도 아이들과 건축가가 하나되어 학교를 재건하는 워크숍이 이루어지고 있다. 페터 휴브너의 프로젝트처럼 전체 계획의 일부라도 아이들의 발상을 건축가가 지원해 함께 건축을 실현할 수 있다면, 아이들에게 자신감과 감동이 생기고 사회와 아이들의 관계가 더욱 밀접해지지 않을까 하는 생각이 든다.

그것을 실현하기 위해서는 받아들이는 지역 속 아이들의 자세, 프로젝트에 걸리는 시간과 비용, 그리고 아이들과 커뮤니케이션을 취하고 그것을 형태로 만드는 건축가의 기량 등을 긴 시간에 걸쳐 지역 주민들과 함께 하나하나 쌓아가야 할 필요가 있다. 그 목표를 향해 앞으로 우리가 얼마나 많은 정열을 가지고 힘을 모아야 하는지가 열쇠가 될 것이다.

글 | 도노 미라이遠野未来(도노 미라이 건축 사무소 소장)

Plus+건축계획 사무소Plus+bauplanung GmbH=www.plus-bauplanung.de

Peter Hubner, "Children nake their school Evangelische Gesamtschule
Gelsenkirchen", Edition Axel Menges, 2005

Perter Blundell Jones, "Peter Hubner Building as a social process",
Edition Axel Menges, 2007

페터 휴브너 지음, 『아이들이 학교를 만든다 – 독일 출발, 미래의 학교
こどもたちが學校をつくる-ドイツ發, 未來の學校』, 가지마 출판회鹿島出版會, 2008년

정필용鄭弼溶 지음, 『지역을 육성하는 건축 – 네덜란드 룸비크Roombeek의
재해 부흥과 주민 참가まちを育てる建築-オランダ-ルームビークの災害復興と住民參加』,
가지마 출판회, 2014년

④

**이탈리아
레지오 에밀리아**

레지오 에밀리아 시의 유아 교육

대화를 위한 아트와 건축

레지오 에밀리아Reggio-Emilia 시의 유아학교에서는 보육 교사가
매일 아침 아이들에게 오늘은 무엇을 할 것인지 묻는다. 아이들의
의문이나 발견, 호기심을 바탕으로 날마다 주제를 정하고, 함께
시행착오를 겪으면서 실험이나 제작을 하는 것이다.

레지오 에밀리아 시의 이 같은 유아 교육은 아트 교육이라고
불리기도 하는데, 아트로 특화된 교육을 실시하고 있기 때문이
아니다. 여기서 아트는 그들에게 아이들과 어른, 물질과 사람,
자연과 인간, 지역과 교육 등 서로 다른 것들을 연결하는 대화의
수단이다.

어린이 건축학교에서 TA를 담당하고 있는 만큼, 이 레지오
에밀리아 시 유아 교육에서의 아틀리에리스타atelierista라는
전문직에 주목하고 있다. 아틀리에리스타의 역할에는 아이들의
흥미를 끌어낼 수 있는 환경 만들기를 실행하는 동시에 자신들도
전문가로서 연구심과 표현 기술을 갖추는 등 어린이 건축학교의
TA의 역할과 통하는 점이 많다고 생각하기 때문이다.

어른들이 아이들에게 배운다

레지오 에밀리아는 밀라노에서 전철을 이용하여 두 시간 정도
걸리는 이탈리아 북부 에밀리아 로마냐 주에 있는 인구 16만 명
정도의 작은 도시다. 이 도시의 유아 교육은 1991년 미국의
주간지《뉴스위크》에 '세계에서 가장 전위적인 유아 교육'이라고
소개되면서 '레지오 어프로치'라고 불리는 독자적인 교육 실천으로
전 세계로부터 주목받고 있다.

그 역사는 사회당이 시정을 담당하게 된 20세기 초, 시에서
처음으로 공립유치원을 개교한 데에서부터 시작된다. 당시 종교
색을 띠지 않은 근대적 유아 교육 도입은 공립 교육의 가능성을
보여주었다. 그 이후 파시즘이 대두하면서 중단되었지만, 전쟁
이후에 시민들이 나치군들이 사용하던 전차를 해체해서 자금을
모아 유아 교육 시설을 건설해 자주적인 운영을 시작했다. 지금도
교육과 시민의 관계가 깊은 이유는 이 시대에 사회적 영향을
받으면서도 시민들의 손으로 직접 교육을 구축해온 과정에 있다.

1970년대는 특히 여성들의 활동이 활발해지면서 유아학교의
수가 증가했고 새로운 조례가 가결되었다. 그곳에서는 보육
관계자의 육성, 제휴를 기초로 하는 업무 편성, 배움의 터전으로서의
환경의 중요성, 아틀리에(창작하는 장소)의 역할, 가정이나 시민에
의한 운영의 공동 참가 등이 중시되었다.

1980년대에는 '벽 너머를 내다보면'이라는 전시회가 시내에서
개최되었는데, 이 시의 유아 교육의 아버지라고도 불리는 로리스

말라구치Loris Malaguzzi의 제안으로 보육 교사와 아이들이 실행한 교육 프로젝트 내용을 소개하는 시도였다. 1987년 이후에는 '아이들의 100가지 언어'로 개칭되어 유럽 각 도시와 미국 등을 순회하면서 '레지오 어프로치'라고 불리는 독창적인 교육 내용으로 인지되어왔다.

'레지오 어프로치'는 교육의 메소드 같은 것이 아니다. 수단과 방법은 변화해야 한다는 사고방식 위에 '어른들이 모든 것을 알고 있고 그것을 아이들에게 가르친다'는 일방적인 교육이 아니라 '아이들은 이미 다양한 것을 알고 있고 어른이 그것을 배운다'는 자세로 교육을 생각한다. 그렇게 하려면 항상 아이들의 눈높이에서 출발해서 생각해야 할 필요가 있다. 아이들이 어떻게 받아들일 것인지 생각하면서 아이들의 능력을 믿고 그 능력을 끌어내는 교육을 실천하는 것이 '레지오 어프로치'다. 따라서 극단적으로 '아이들을 대상으로 삼는다'는 개념과는 다르며 무리해서 단순화시키지도 않는다. 또한 어른이 아이들에게 무엇을 할 수 있는지가 아니라 아이들이 지역에 무엇을 할 수 있는지를 생각하는 것도 레지오 에밀리아의 유아 교육의 특징이다.

아이들의 흥미를 탐구하는 일

페다고지스타pedagogista나 아틀리에리스타로 불리는 교육 전문가는 아이들이 흥미를 가지는 부분에 한발 앞서 재료나 환경을 준비하는

일을 담당하는 한편, 아이들이 지금 주목하고 있는 것은 무엇인지를 자세히 관찰하고 아이들과 대화를 나누면서 이해의 폭을 심화한다.

　또한 아이들의 관찰뿐 아니라 환경이나 자신들의 주제에 대해서도 연구한다. 그 때문에 프로젝트는 교육자의 호기심에서 시작되는 경우도 있다. 예를 들어, 아이들이 이런 소재를 발견하면 어떤 흥미를 느낄까 하는 것 등이다. 페다고지스타나 아틀리에리스타는 교육자이며 연구자이기도 한 것이다. 또 페다고지스타나 아틀리에리스타는 아이들의 대화에 참가하면서 관찰하고 메모나 녹음을 한다. 어떤 발언을 하고 있는지, 어떤 발견을 하고 있는지, 어떤 연구를 하고 있는지, 어떤 대상에 얽매이는지, 어떤 것에 영향을 받고 있는지 등 세밀하게 프로세스를 기록하고 아이들의 생각을 이해하기 위해 노력한다. 방법을 찾지 못해서 당황하는 아이를 대할 때도 어른의 생각으로 즉각적인 도움을 주는 것이 아니라 아이를 믿고 지켜본다. 그리고 아이의 의문을 끌어내어 다른 아이들의 의견을 들어보기도 한다.

　아틀리에리스타는 이런 일련의 기록을 정리해 '도큐멘테이션 documentation'이라는 매체로 만든다. 도큐멘테이션은 아이들의 발견이나 생각, 연구 과정을 보호자나 지역에 전달, 학교나 아이들과 연결하는 중요한 역할을 담당한다. 현재 그것들은 도큐멘테이션 센터에 상설 전시되고 있으며 센터를 찾는 사람은 언제든지 열람해볼 수 있다. 즉 이것은 아이들이 무엇을 생각하고 무엇을 호소하는지를 정성스럽게 관찰하고 편집하는 작업이다. 아틀리에리스타가 지역, 보호자, 아이, 학교를 연결하는 커뮤니케이터로서의 역할도 담당하고

있다는 사실을 알 수 있다.

　유아학교의 내부 장식이나 마당 손질도 아틀리에리스타가
담당한다. 단순히 청결을 유지하거나 재미있게 장식하는 것뿐
아니라 공간 안에 많은 힌트가 제시되어 있는 환경을 만든다.
그것은 '도시 같은 환경'이라고 할 수 있다. 빛이나 바람이라는
외부환경을 도입해 일련의 프로젝트에 연결하듯 의도적으로 배치된
수많은 힌트와 가시화된 흐름을 보여주는 자연 현상은 아이들의
흥미의 대상이다. 아틀리에리스타는 아이들이 흥미를 느끼면
언제든지 출력이 가능하도록 미리 미니아틀리에도 준비해둔다.
물건을 놓는 방식도 중요해서 아이들의 의문이나 흥미를 유발할 수
있는 장치를 만들어둔다. 이런 점에서 보면 아틀리에리스타는
공간 디자이너라고도 말할 수 있다.

아이들과 지역의 대화

레지오 에밀리아에는 유명한 에피소드가 있다. 어느 날, 이 시의
낡은 극장을 찾아온 아이들 중 한 명이 "이 극장은 우리의 아이디어가
필요해."라고 말했다고 한다. 이 이야기는 아이들 스스로 시민으로서
필요한 존재라는 자부심을 가지고 있다는 것을 의미한다. 이후 이
극장의 무대에는 아이들이 디자인한 막이 걸리게 된다. 아이들의
활기 넘치는 그림이 극장을 밝게 변화시켰을 뿐 아니라 디자인이라는
과정을 통해 아이들과 극장 그리고 지역의 대화가 시작된 것이다.

지역이 함께 아이들을 키우는 한편, 아이들이 지역에 공헌할
수 있는 신뢰관계가 구축되어 있다. 아이들이 지역을 좀 더
멋지게 만들기 위해 무엇을 할 수 있는지 생각하는 것은 어린이
건축학교에서의 교육과도 통하는 부분이 있다. 건축이나 아트를
수단으로 아이들이 미지의 대상과 대화할 수 있도록 지원해주고
싶다는 생각이 든다.

글 | 고모리 요코小森陽子(이토 도요 어린이 건축학교 TA)

사토 마나부佐藤学 감수, 워터리움watarium 미술관 엮음, 『놀라운 배움의 세계
레지오 에밀리아의 유아 교육』, ACCESS, 2011년
C. 에드워드, L. 건디니, G. 포먼 지음, 사토 마나부, 모리 마리森眞理,
쓰카다 미키塚田美紀 옮김, 『아이들의 백 가지 언어 레이조 에밀리아의 유아 교육
子どもたちの100の言葉レッジョ.エミリアの幼兒教育』, 세오리쇼보世織書房, 2001년
사토 마나부, 이마이 야스오今井康雄 엮음, 『아이들의 상상력을 육성한다 - 아트 교육의
사상과 실천子どもたちの想像力を育む アート敎育の思想と實踐』, 도쿄 대학 출판회
東京大學出版會, 2003년
Comune di Reggio Emilia=http://www.municipio.re.it/
Reggio Children=http://www.reggiochildren.it/